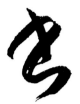

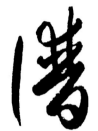

（本文Ⅰ）

임서(臨書)의 중요성

이 책은 서예를 正道로 배우고자 하는 사람들을 위하여 「임서(臨書)의」 바른 길잡이 구실을 하려고 엮은 것이다.

임서란, 본보기가 될 글씨를 보고 쓰는 연습방법으로 그림공부에서의 「데생」에 해당된다. 데생의 수련이 부실하고 는 사생이 제대로 될 수 없듯이 서예에서도 장차 좋은 작품을 쓰기 위한 바탕을 튼튼히 하기 위해서는 정평이 있는 명법첩(名法帖)들의 임서 수련을 철저히 하지 않으면 안된다.

이미 일가를 이룬 서가들도 법첩의 임서를 게을리 하지 않는다. 그것은, 「법고창신(法古創新)」 즉 옛명적을 더듬고 살핌으로서 거기에서 새로움을 빚어내는 자양을 풍부히 얻기 위해서이다. 세상에는 자기자신은 서가로 자처하지만 옳은 심미안(審美眼)을 가진 구안자(具眼者)들의 인정을 받지 못하는 이른바 속류(俗流)의 서가 또한 적지 않은데 그들은 처음부터 향암(鄕暗)의 속된 글씨를 배웠거나 아니면 설령 법첩으로 입문하였더라도 제대로 수련을 쌓지 않은채 제멋에 겨워 자기류로 흐른 사람들이다. 이런점으로 미루어 볼 때 임서의 수련이 서예 연구에 있어 얼마나 큰 비중을 차지하는가를 짐작할 수가 있을 것이다.

임서본의 필요

그러나 법첩들은 거개가 金石에 새겨진 글씨의 탁본(拓本)이기 때문에 육필(肉筆)과는 다를뿐만 아니라 크기도 잘고 또 점획이 이지러진 곳도 있어서 초학자들이 그것을 직접 본보기 글씨로 삼아 공부하기는 매우 어렵다. 그래서 인쇄술이 발달하면서는 그것을 사진으로 확대하고 보필(補筆)·수정하여 초학자용의 교본으로 만들어 내고 있다. 오늘날 우리 주변에 흔한 전대첩(展大帖)이라는 것이 그것인데 이것들은 글자가 크다는 점으로는 초학자에게 있어 다소 도움이 될는지 모르나 보필·수정이 지나쳐서 원첩 본디의 기운(氣韻)과는 거리가 먼, 다듬고 그려진 글씨로 모습이 바뀌고 더러는 보필 그 자체가 잘못되어 오히려 학서자를 오도(誤導)하는 페단도 없진 않았다.

- 임서·수련을 함에 있어서 가장 이상적인 방도는 선생이(물론 바른 임서력을 가진) 임서하는 것을 곁에서 눈여겨 보고 그 글씨를 체본으로 하여 공부하는 것이라 하겠다. 그러나 누구에게나 그러한 좋은 여건이 마련되는 것이 아니고 보면 그렇지 못한 많은 사람들을 위해서는 육필 체본과 같은 임서본(臨書本)이라도 마땅히 있어야만 되겠다는 생각에서 이 책을 꾸미게 된 것이다.

이책의 특징

孫過庭의 書譜는 草書를 익히고 硏九하는데 있어 典型이라 하여도 과언이 아닐 것이다. 왕희지의 十七帖이라든가 智永이나 懷素의 草書 千字文 따위도 초서 공부의 좋은 자료가 아닌 바는 아니지만 書譜 筆致만큼 草書美의 多樣性을 내포하고 잇지는 못하다. 그러기 때문에 書學徒로서 草書의 공부를 위해서는 書譜가 必須的 法書이기도 하려니와 行草의 有機的 表現效果를 얻기 위하여도 書譜의 研究를 게을리해서는 안되리라고 믿는다.

▲ 本書는 書譜의 全文中에서 論旨가 별로 緊치않거나 筆法上 그다지 중요하다고 보여지지 않은 부분은 省略하고 나머지를 四册에 별러서 排列하였다.

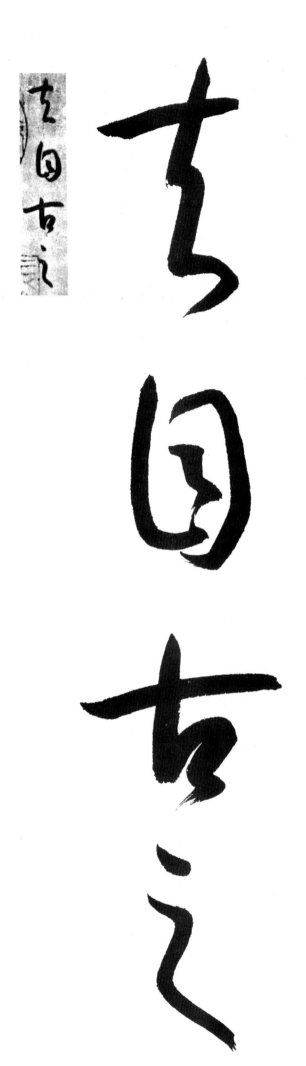

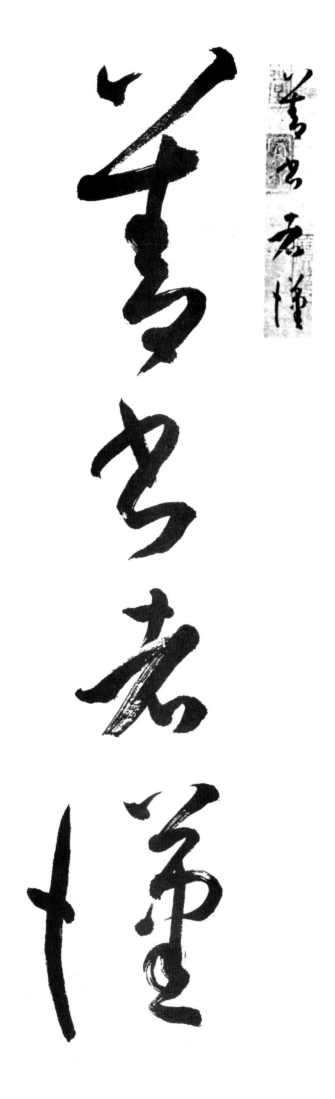

善書者漢魏有鍾張

魏有鍾張

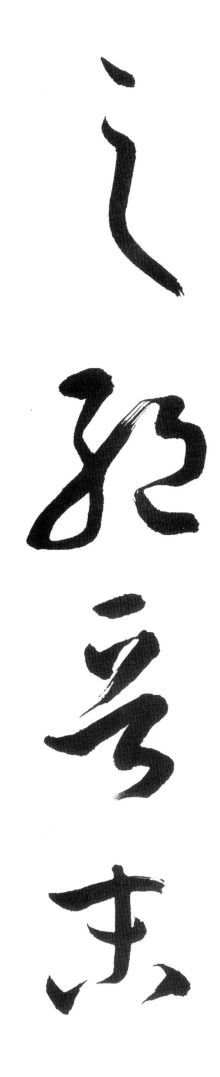

之絶晉末稱二王之妙

之絶晉末 稱二王之妙

【通解】 옛부터 글씨를 잘 쓴 사람은 많았으나 그 中에서도 後漢의 張芝、魏의 鍾繇가 가장 뛰어났었다. 그 後에 또 晉末에 王羲之 父子의 書가 絶妙하였다.

挹二王之妙

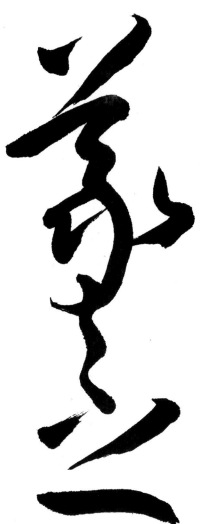

王羲之云

9

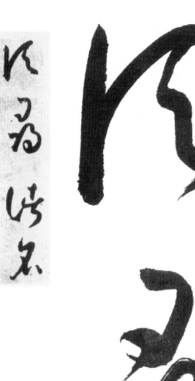

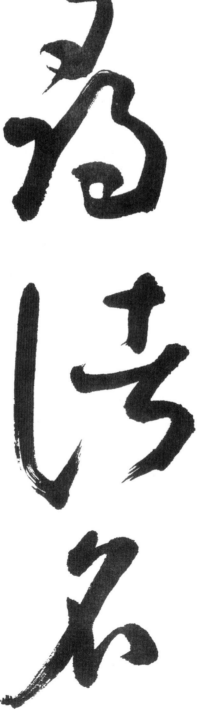

王羲之가 말하기를 近來에 널리 名人들의 筆蹟을 두루 살펴 본바

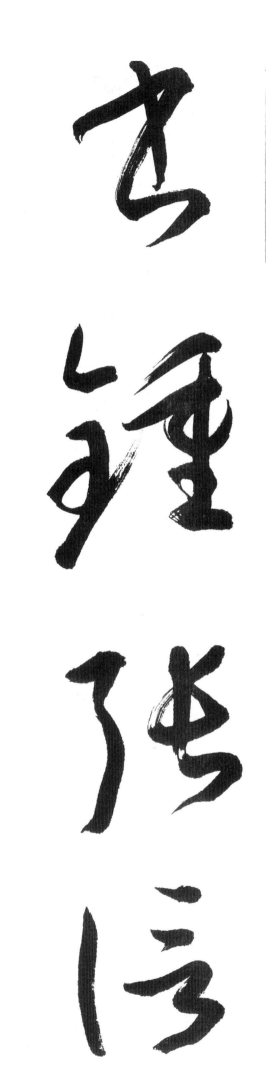

書鍾張信爲絶倫其
張芝와 鍾繇의 書가 特히 뛰어났다. 이 두 사람의 書를 본 다음에는

11

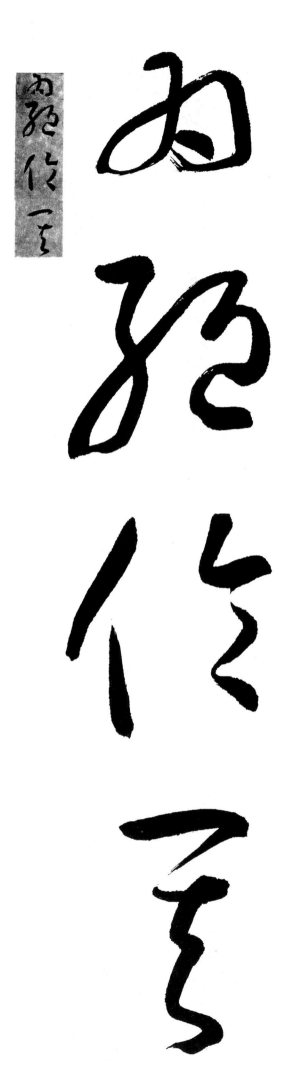

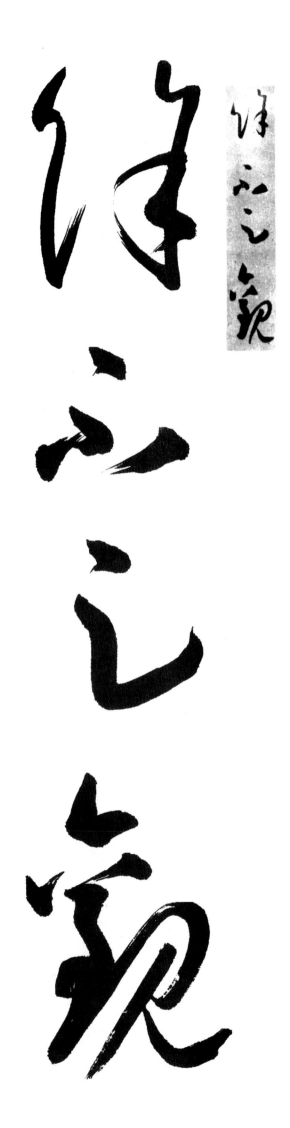

餘 不 足 **觀可** 謂 鍾 張
其他 사람들의 書따위는 거의 鑒賞할 價値가 없다고 하였다.

云沒而義獻繼之又云

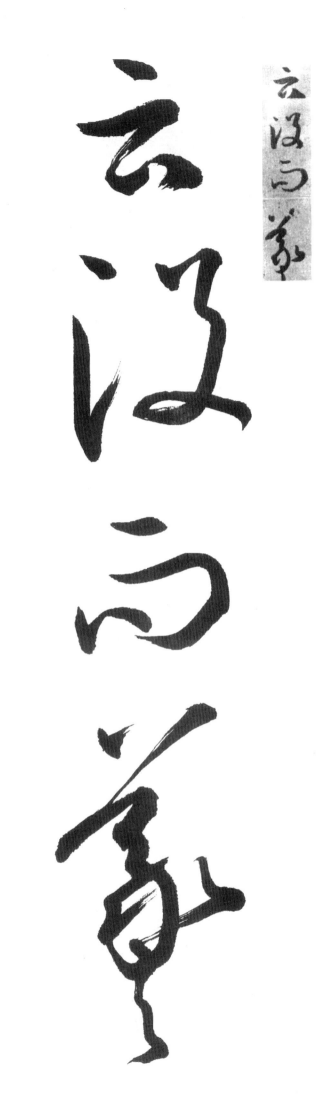

王羲之의 말 같이 張芝와 鍾繇의 死後에는 이를 繼承할 大家로서는 王羲之 父子 밖에는 없다고 하여도 過言이 아닐 것이다.

秋猖之又云

16

みつゝし鍾

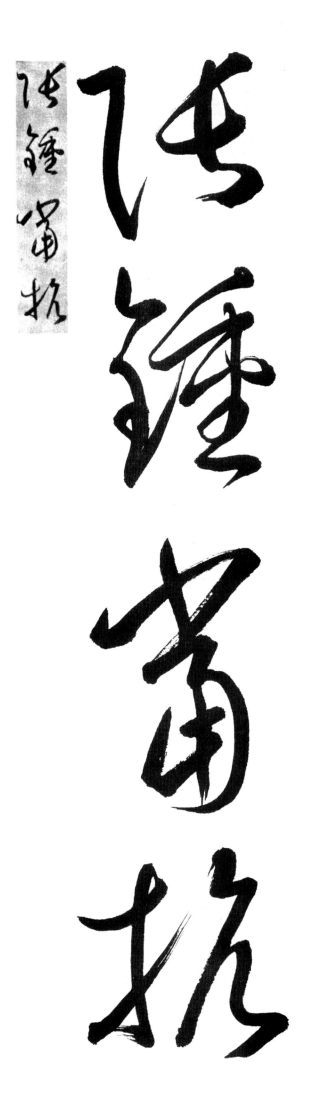

또 王羲之가 말하기를 自身의 書를 張芝나 鍾繇에 比較하여 보면 鍾繇와는 同等하거나

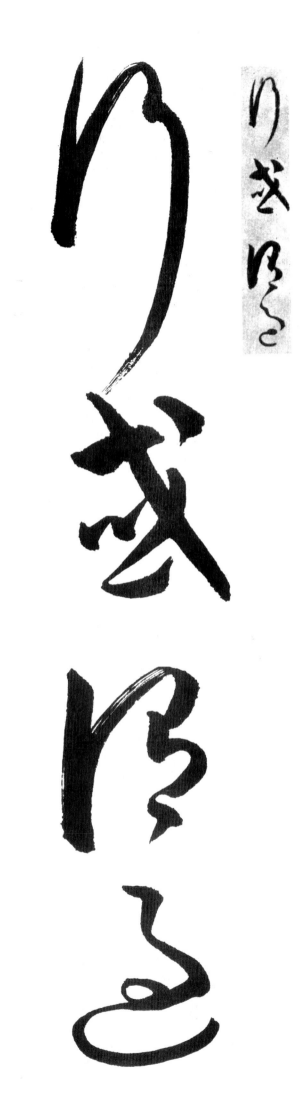

行或謂過之張草猶

或은 若干 自身이 優位일는지 모른다. 그러나 張芝의 草에는 미치지 못한다

遠浦帰帆

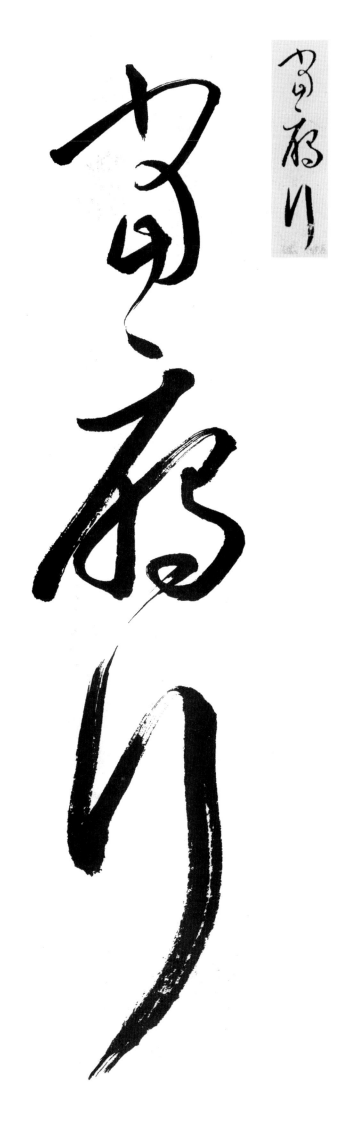

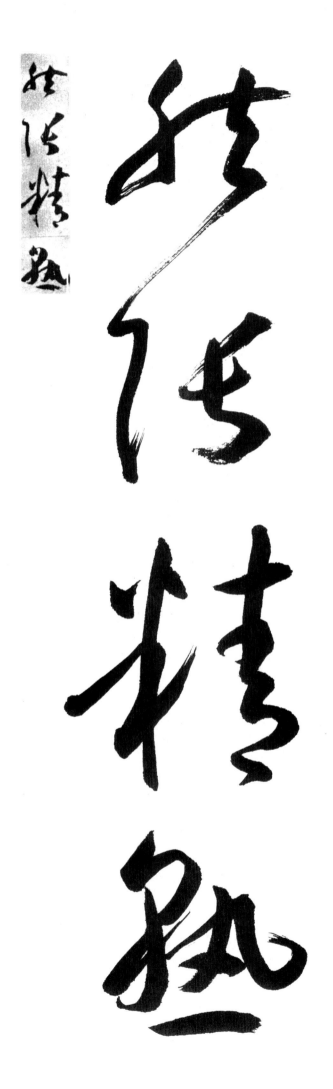

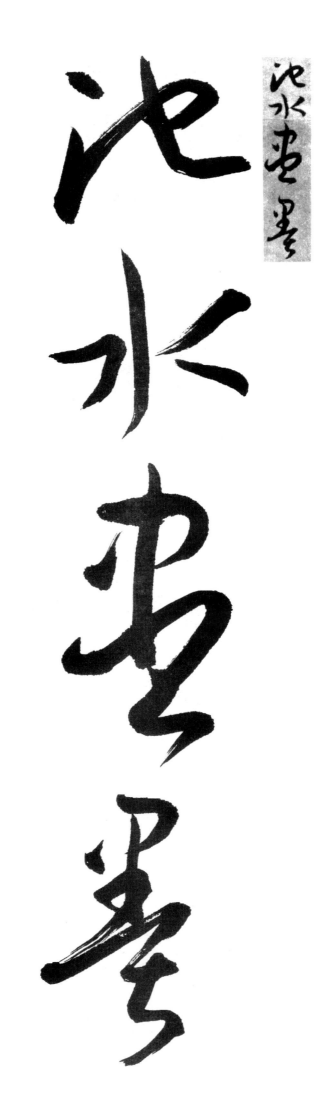

池水盡墨假令寡人 못의 물이 먹물로 새까맣게 되었다 한다. 假令 自己가 그 程度로 熱心히 練習한다면

23

佩々直人

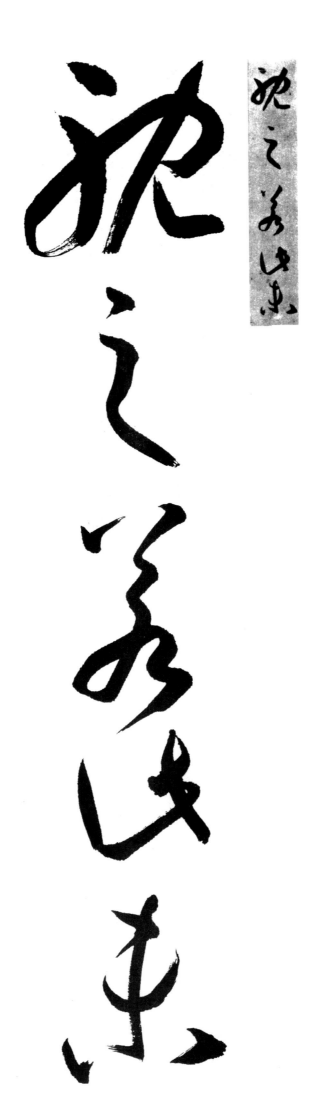

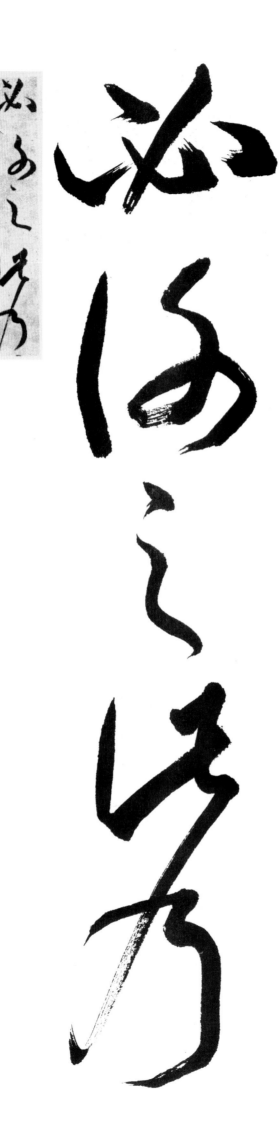

반드시 張芝에게 미치지 못하지는 않았을 것이라고 하였다. 이 王羲之의 말은

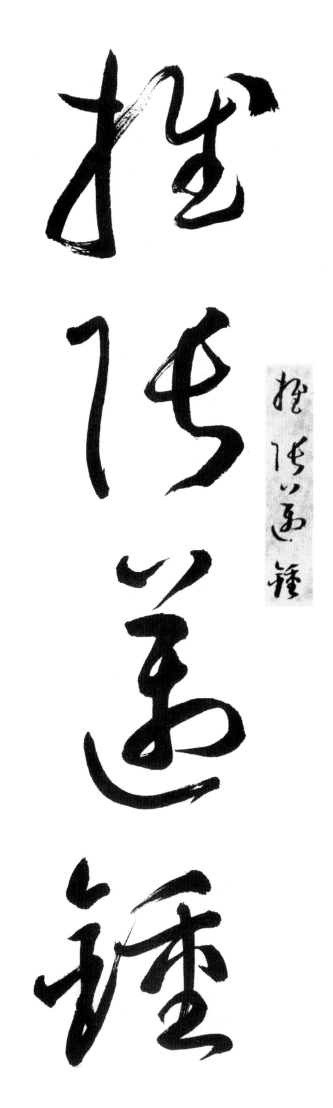

推張邁鍾之意也

張芝가 鍾繇보다도 優秀하였다는 뜻으로 孫過庭은 解釋한 것이다.

이 하 二〇자
생 략

去云波之四

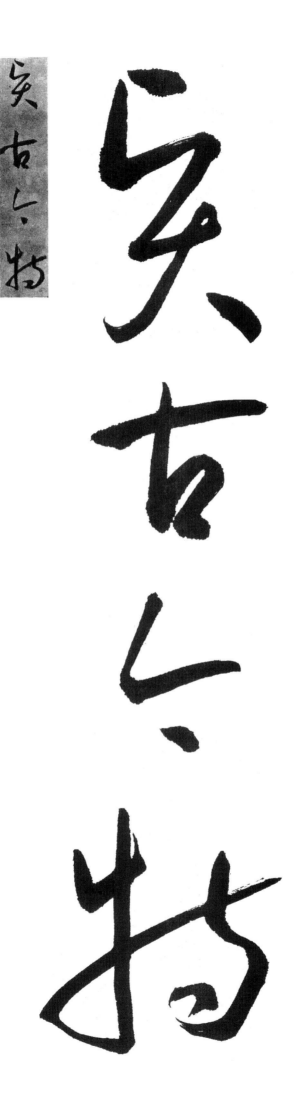

わうしふ遍

古、笑ふし

妍 夫 質 以 代 古 古 質 而 今

오늘의 서예술은 古人을 따르지 못한다. 그것은 古人은 質朴을 崇尚하고 今人은 妍麗로 흐르기 때문이라고 하였다.

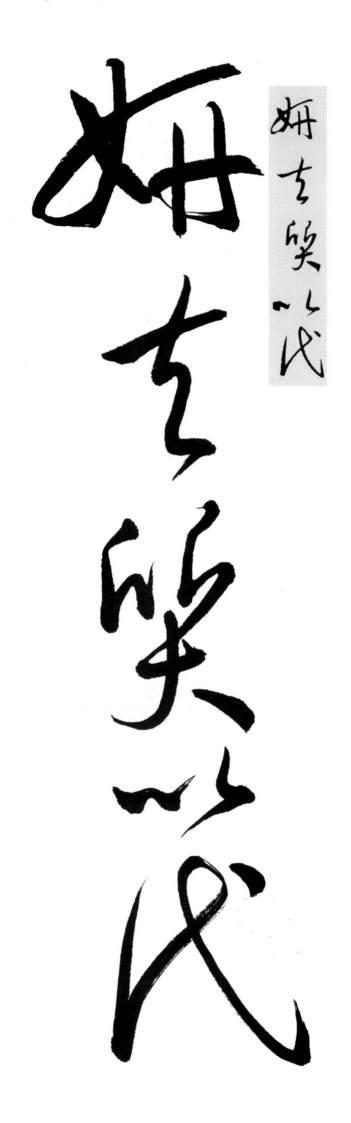

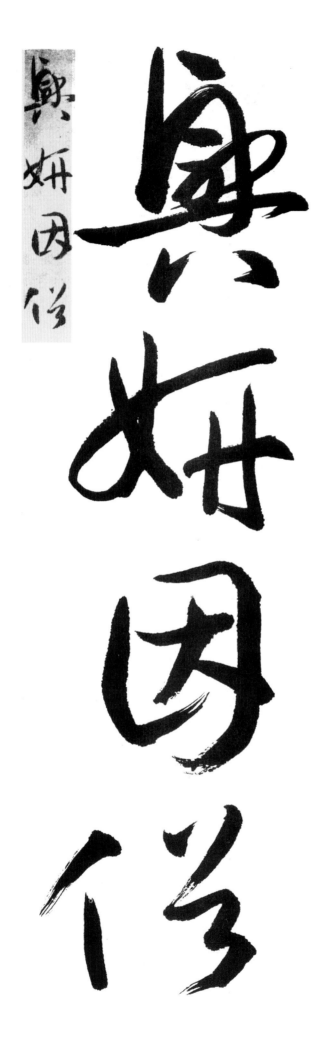

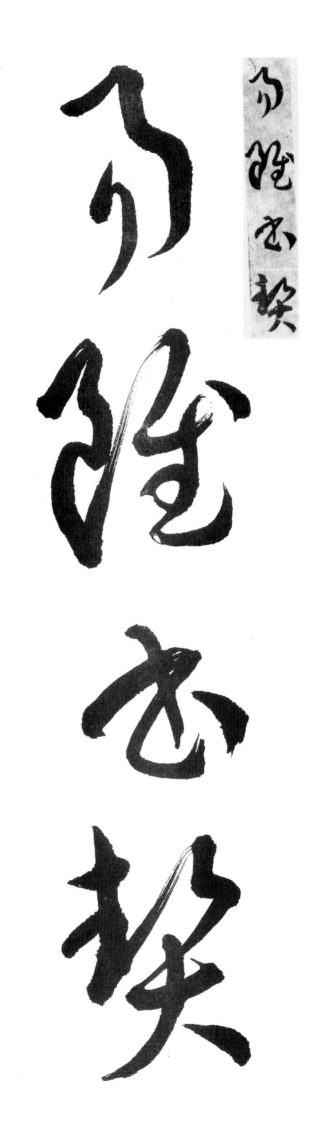

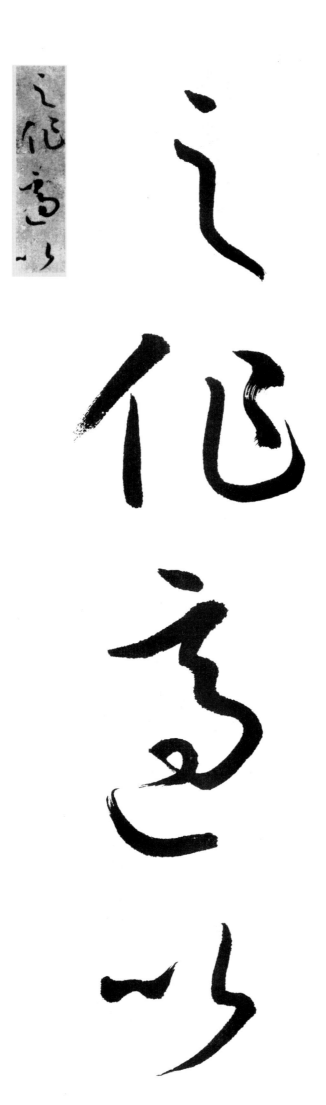

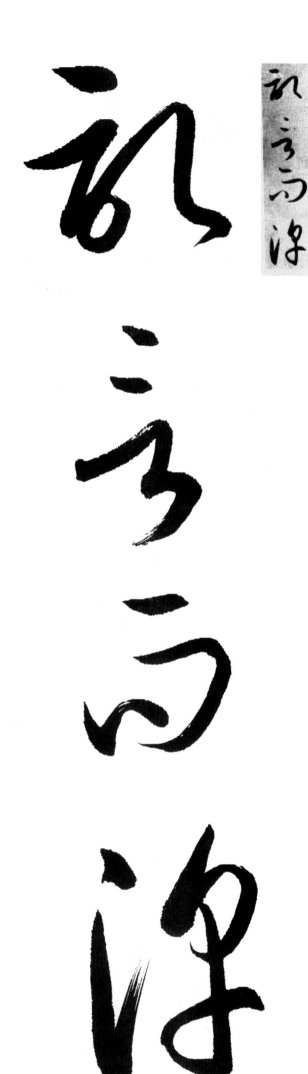

之作適以記言而淳文字가 처음에 만들어졌을 때에는 記號 대신으로 文字를 쓴 것으로, 오로지 實用을 主로 하였으나

37

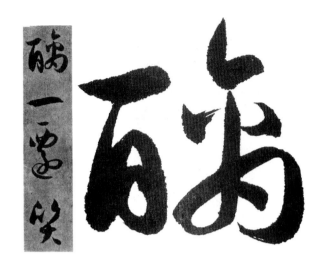

醉一遷質文三變馳 後에는 그것을 藝術로써 鑑賞하기에 이르렀다.

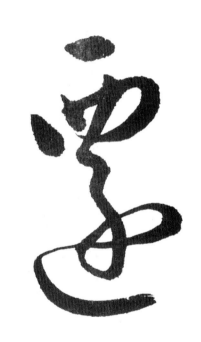

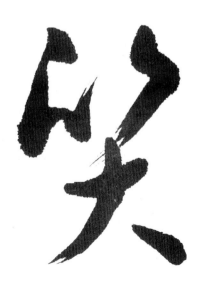

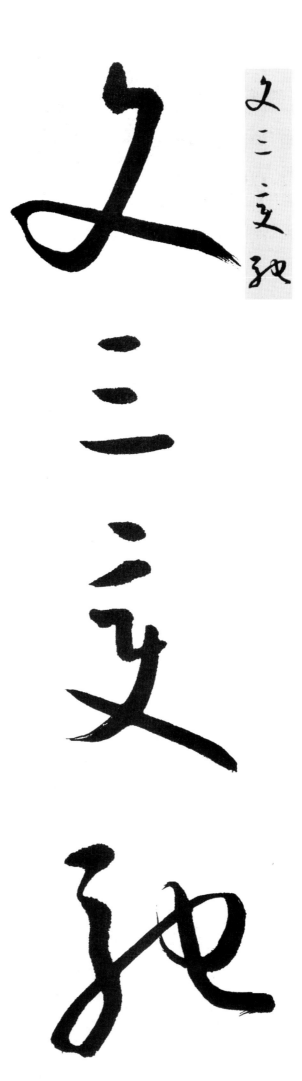

鷲汲菜物

鶩沿革物理常然貴 그 變化는 自然的으로 行하여진 것이니 時勢와 더불어 事物이 變化하여 가는 것은 事物의 當然한 理致이다.

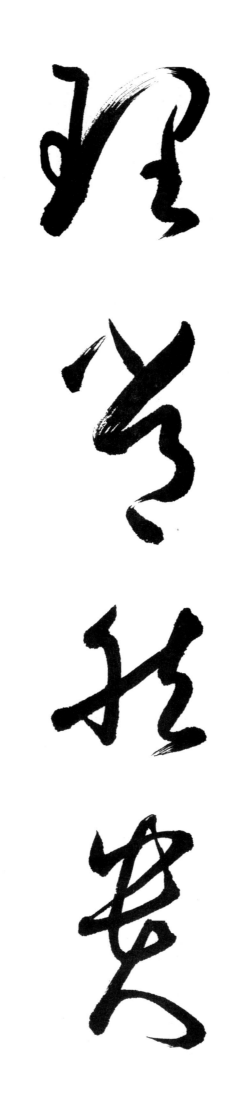

能古不乖時今不同弊所 그러므로 古質을 배우되 古에 執着하지 말고 時勢에 따라서 變하며 今에 따르되 그 弊害에 물들지않는 것을 理想으로 하여야 할 것이다.

42

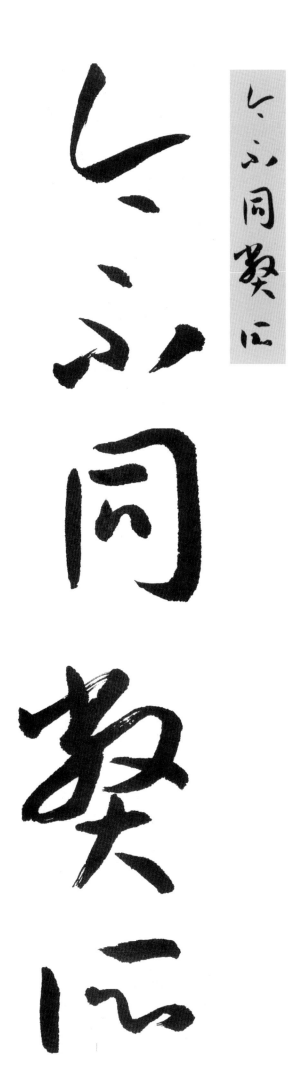

以不同契仁

雨又黄梅

雨又黄梅

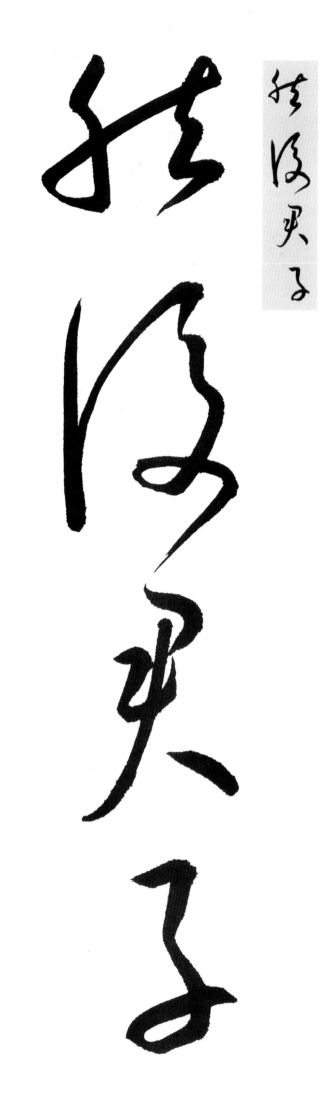

謂文質彬彬然後君子 論語에도 文質이 彬彬한 然後에 君子가 된다고 하였으니

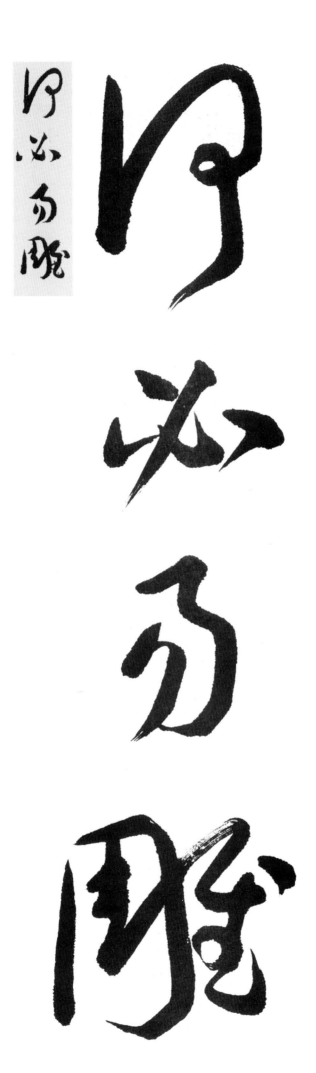

何必易雕宮於穴處
古質이 좋다고 하여서 穴居의 時代로 되돌아 가고

言於室家

又玉

敦

於

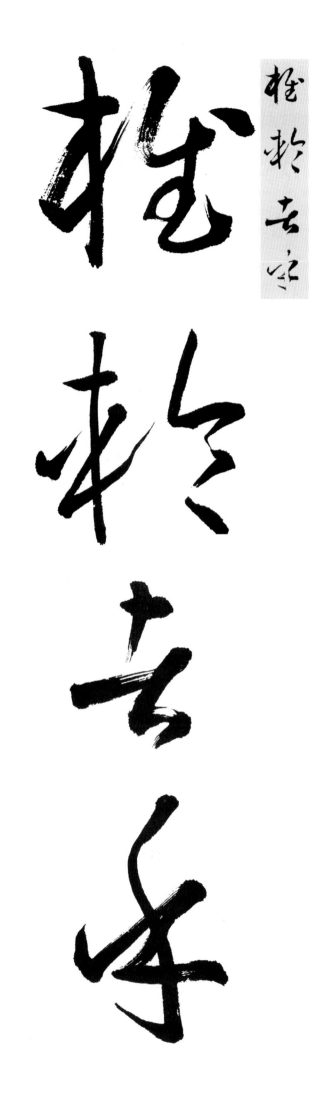

反玉輅 於 椎輪 者乎　文采가 있는 수레를 옛날의 粗雜한 수레와 바꿀 必要는 없는 것이다.

又云子敬

50

又 云 子 敬 不 及 逸 少 또 評論家들이 말하기를 子敬(王獻之)의 書가 逸少(王羲之)의 書에 미치지 못한 것은

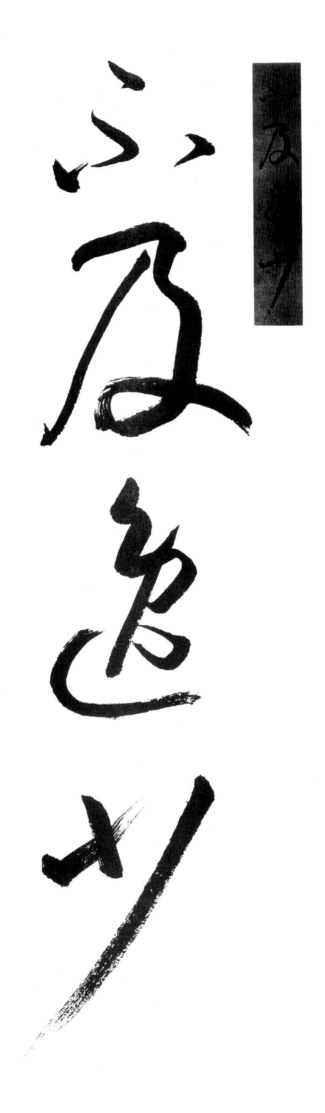

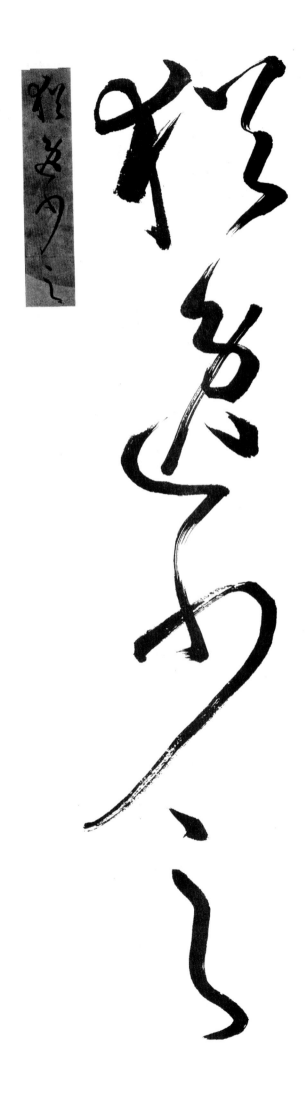

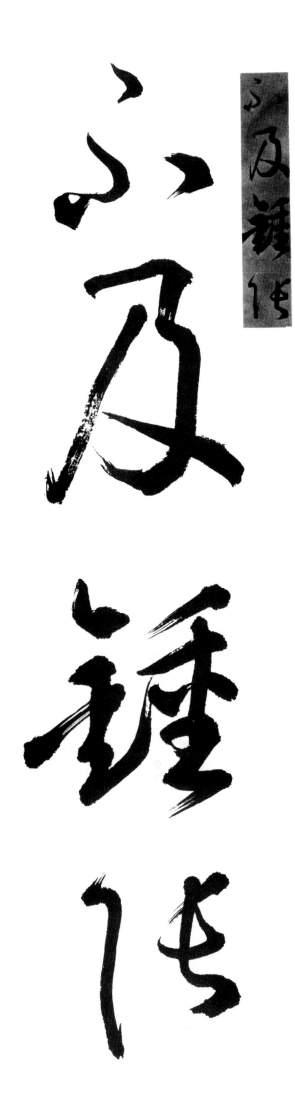

不及鍾傳

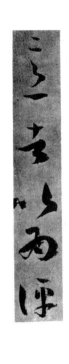

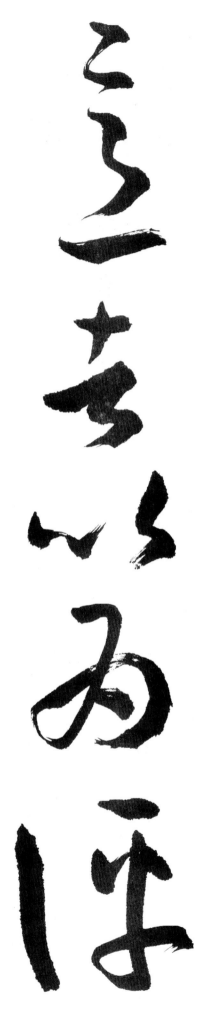

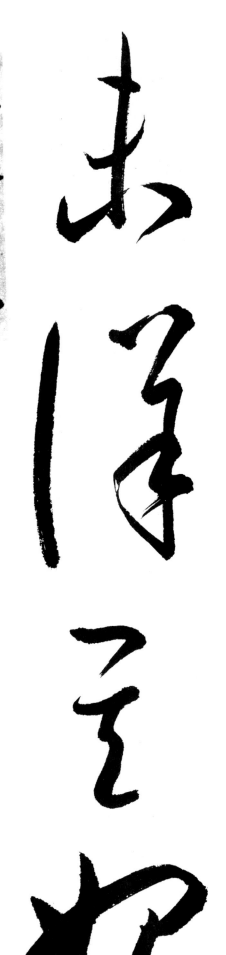

이것으로서 充分하다고는 할 수가 없다。 왜냐하면 元常(鍾繇)이

玄也且元芳

玄

也

且

元

芳

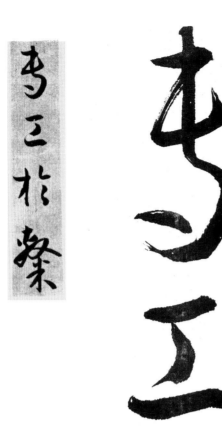

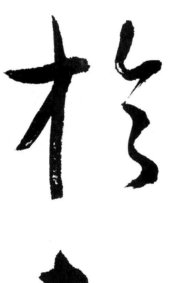

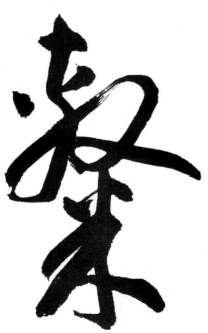

專工於隷書百英尤精

專工於隷書百英尤精 能한 것은 隷書(즉 楷書)이고 百英(張芝)은 草體에 더욱 尤精하였다.

花一百英发精

枝芒辭波

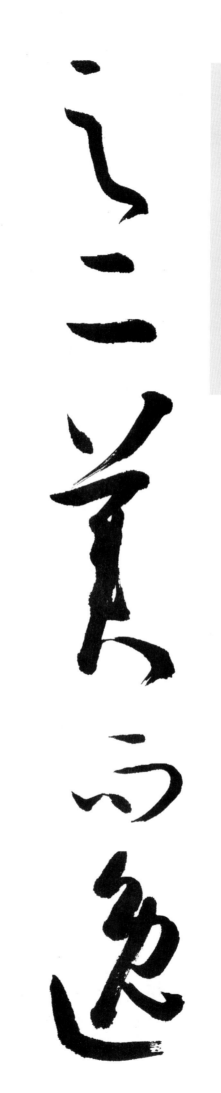

於草體彼之二美而逸 즉 그들은 각기 分野를 달리하여 그 하나만에 精妙하였으나

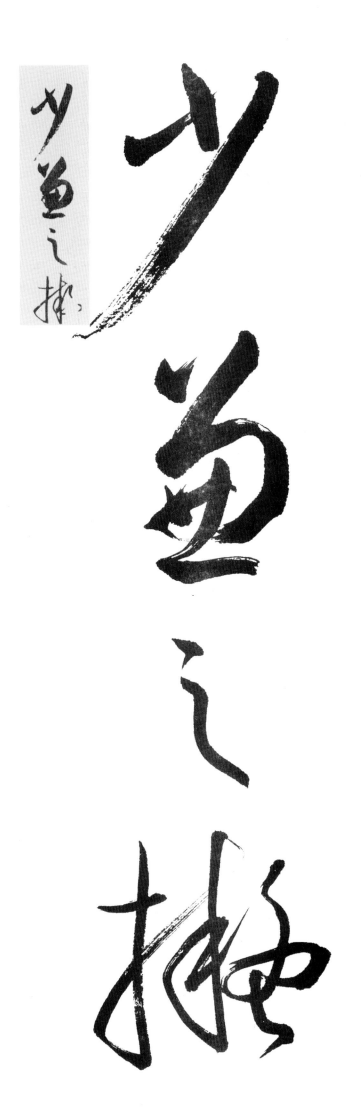

少弇之擬草則餘眞

王羲之는 楷書와 草書를 다 같이 잘 써서 한 사람이 두 가지를 兼備하였기 때문이다. (王의 草書를) 張芝의 草書에 비교하면 王은 楷書를 餘分으로 갖춘셈이고

子男雄也

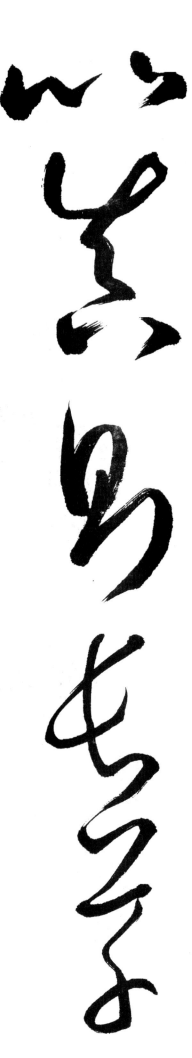

比眞則長草雖專工小劣

해서에 견주어보면(王은 종요보다) 草書에 뛰어난 셈이다 비록 두 사람의 專工만은 못하나

陵高王小勇

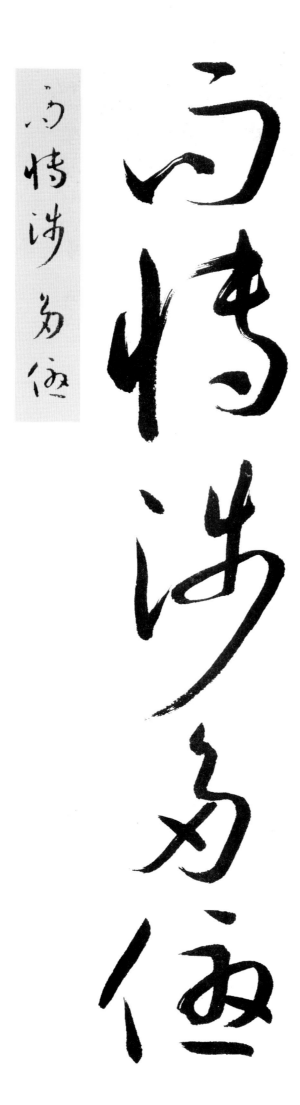

66

抱一玅無西

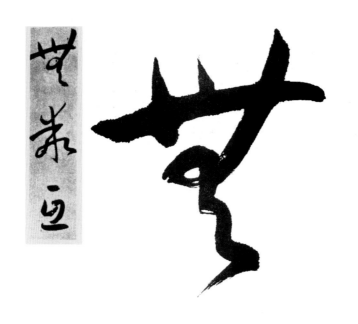

이하二〇九자 생략

余志學之 **나는 志學.** 즉 十五歲 때부터

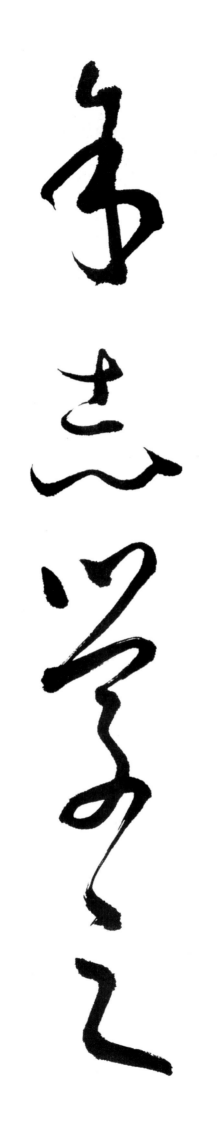

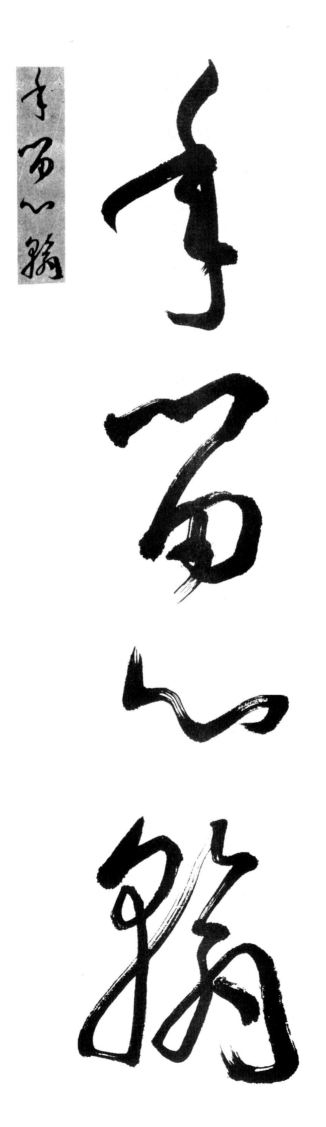

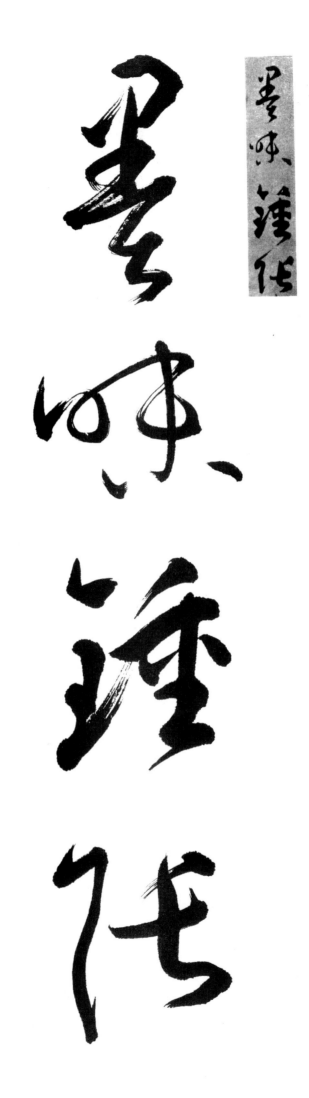

墨味、筆力

之餘五相

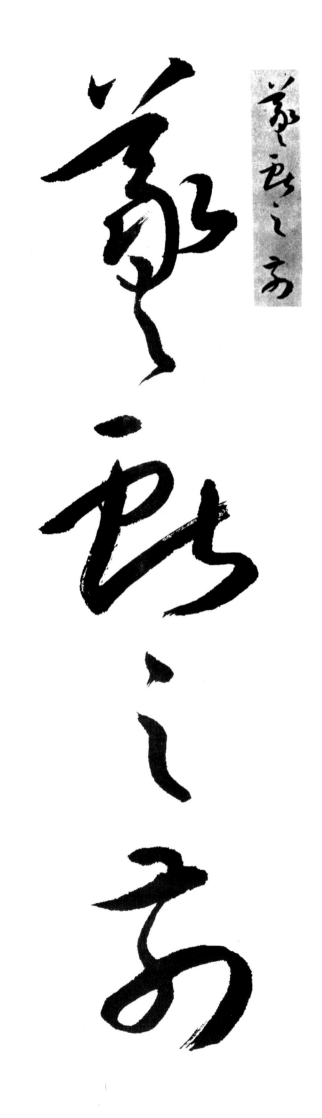

之餘烈挹羲獻之前 書가 남긴 墨蹟을 보고 그 風趣를 吟味하였으며 또 王羲之나 王獻之의 書의

73

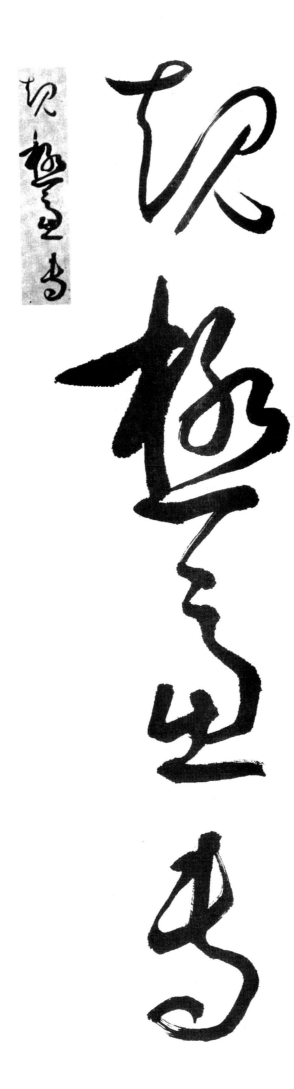

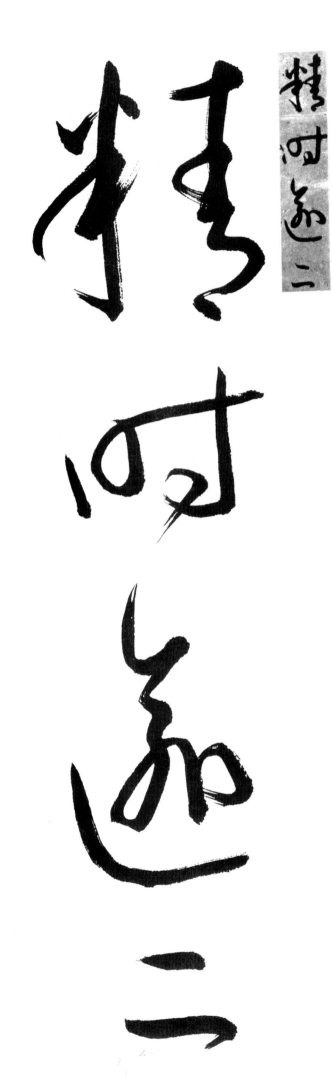

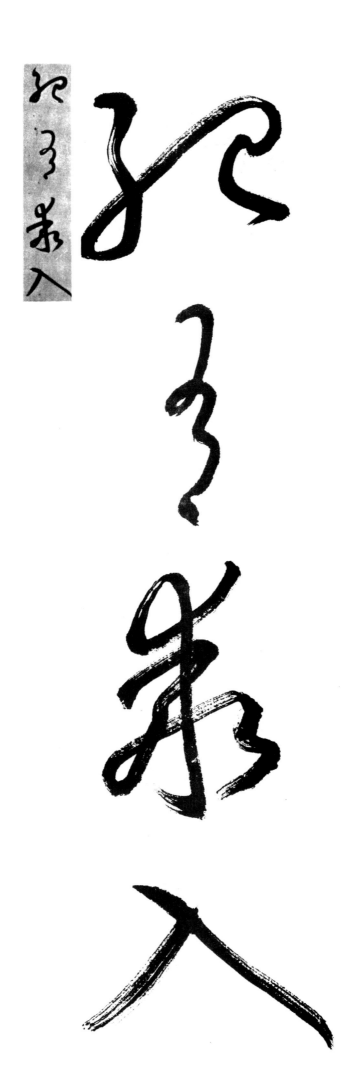

弘多兼入

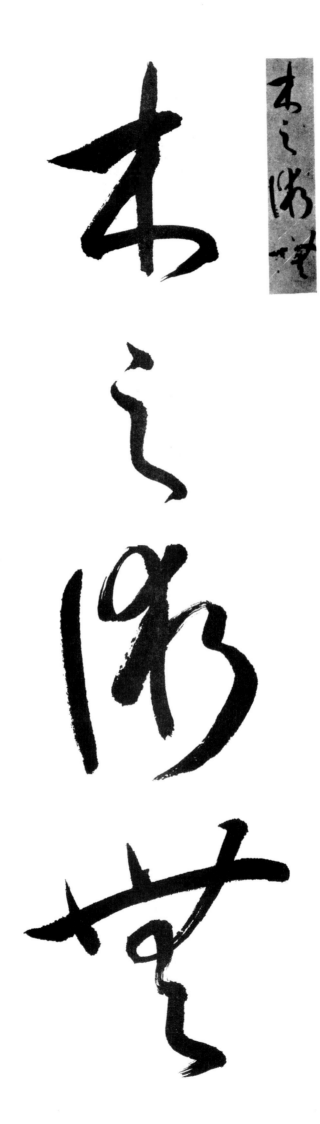

紀 有 乖 入 木 之 術 無

二十 餘年이 되었다. 아직도 **書道**의 **深奧**를 터득하기에 이르지는 못하였으나

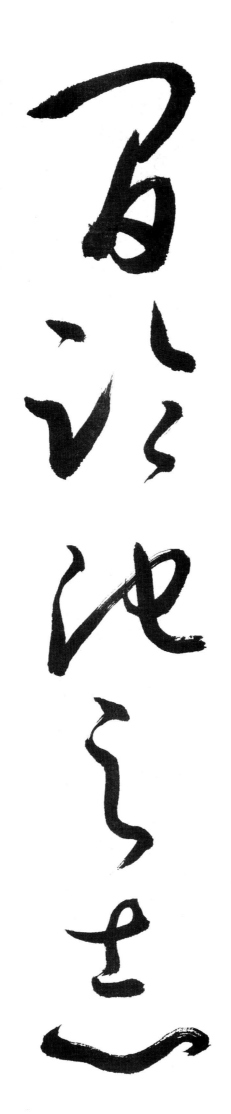

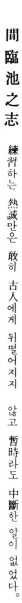

間臨池之志 練習하는 熱誠만은 敢히 古人에게 뒤떨어지지 않고 暫時라도 中斷한 일이 없었다.

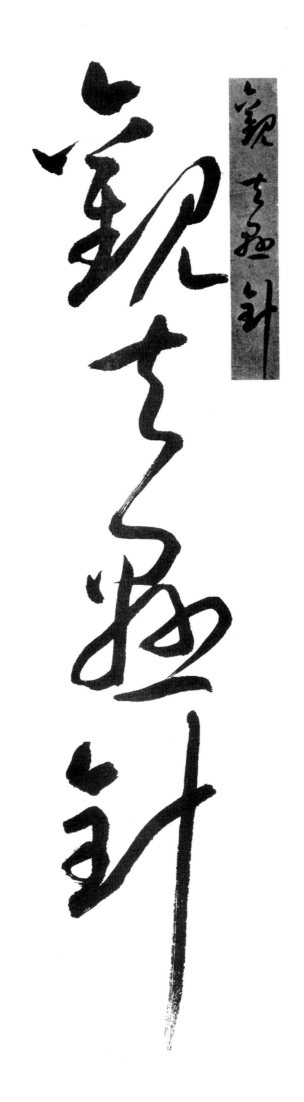

香雲海之景

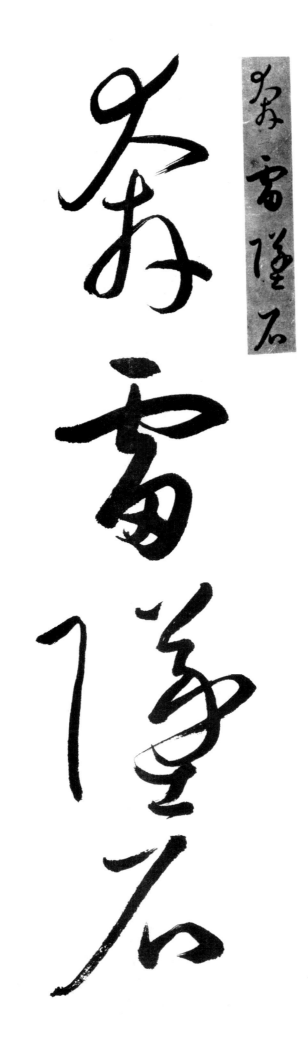

觀夫懸針垂露之異奔雷墜石

古人들의 名蹟을 보건대 懸針、垂露、奔雷、墜石따위로

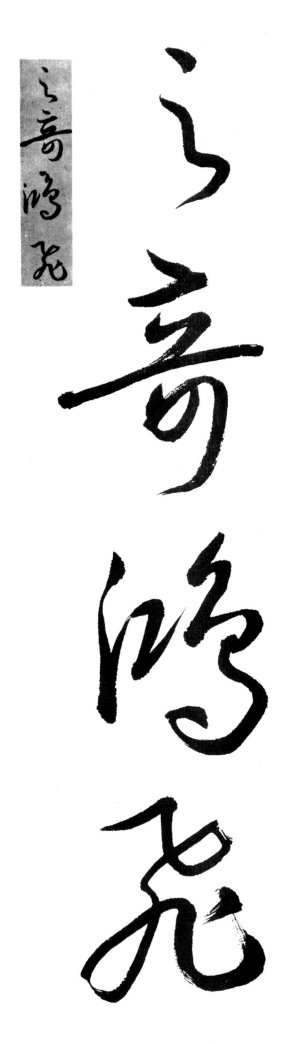

之奇鴻飛獸駭之資
일컬어지는 筆勢를
비롯하여 鴻飛、
獸駭、鸞舞、頡頏、
臨危、據稿회의 姿態나 形勢를 관찰하여 보면

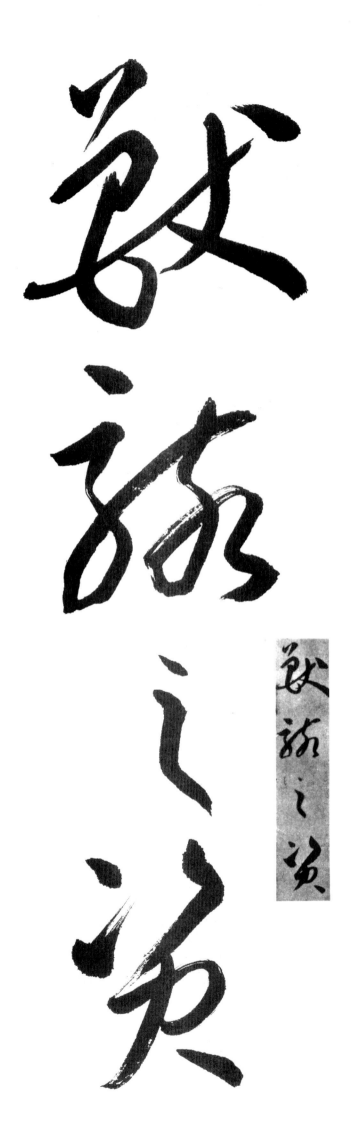

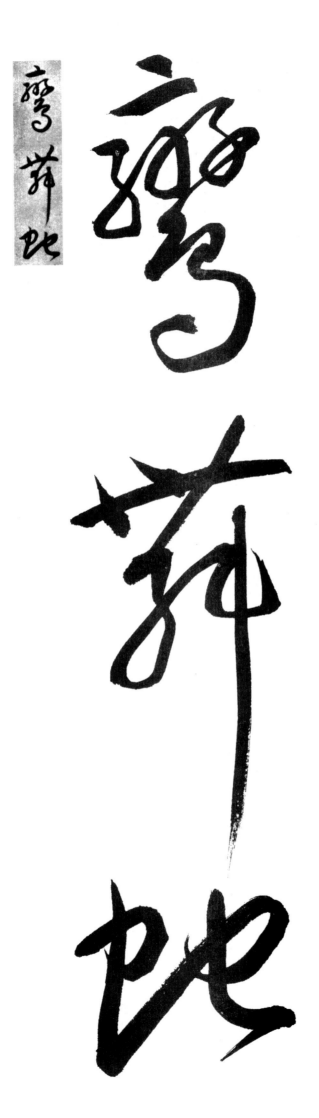

鸞舞蛇驚之態絕

藝之妙矣

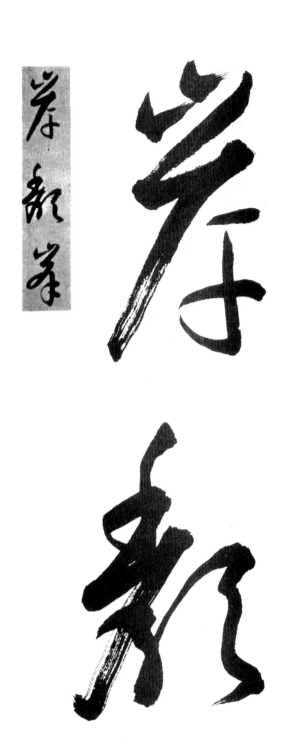

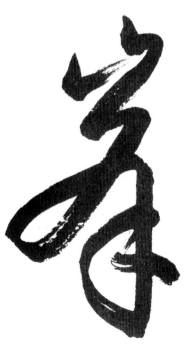

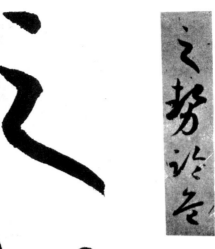

之勢論之

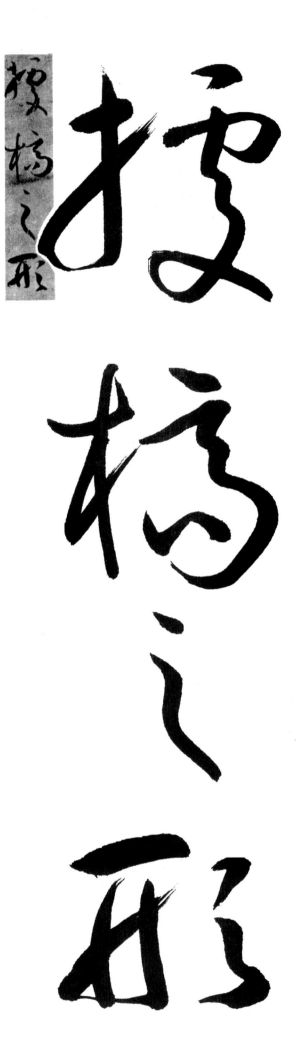

授稿之形

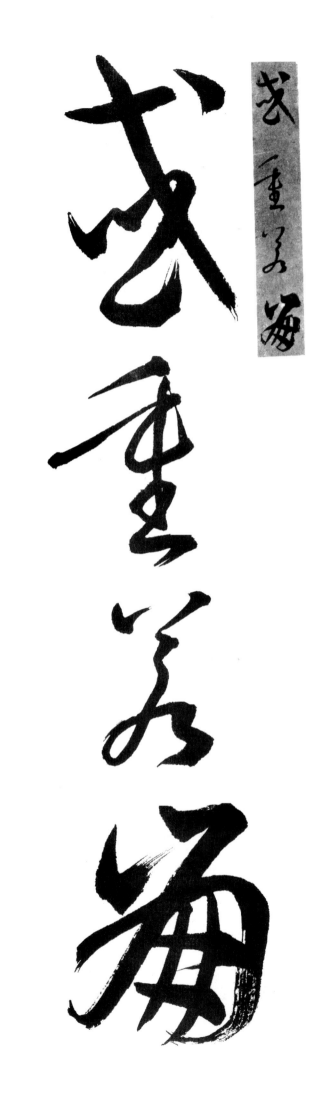

據槁之形 或重若崩
혹은 崩雲과 같이 莊重하고

雲或輕如蟬翼導
어떤 것은 輕妙하기가 매미 날개와 같으며 或은

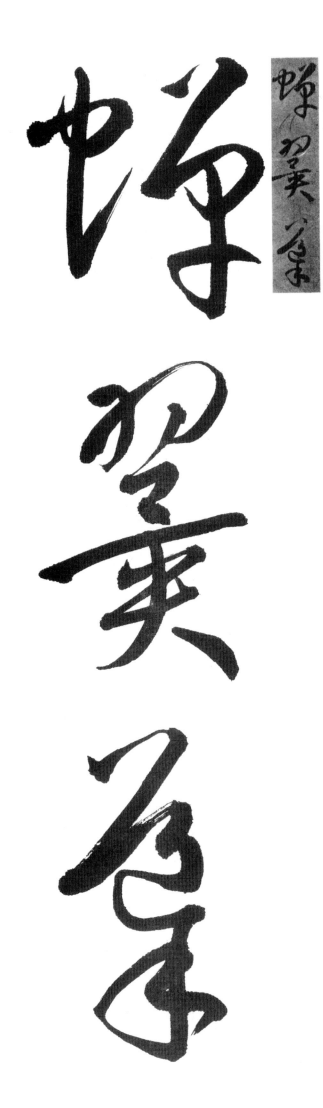

蟬翼裹飛翠

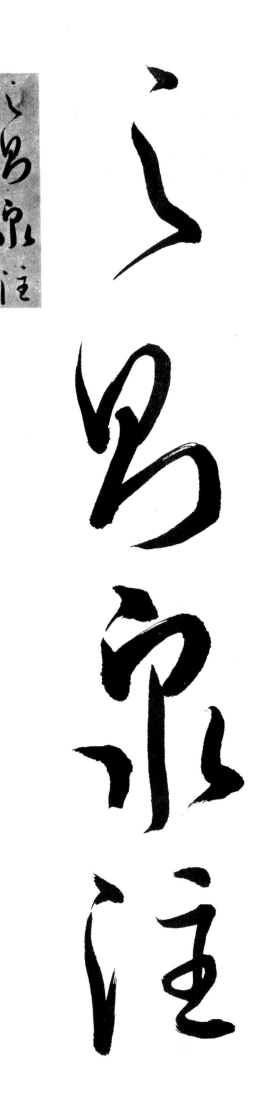

之則泉注頓之則山安 清泉이 솟아 흐르는 것과 같기도 하고 또는 붓을 멈추어 머무른 곳은 山岳이 泰然한 것과 같으며

あしの山女

あしの山女

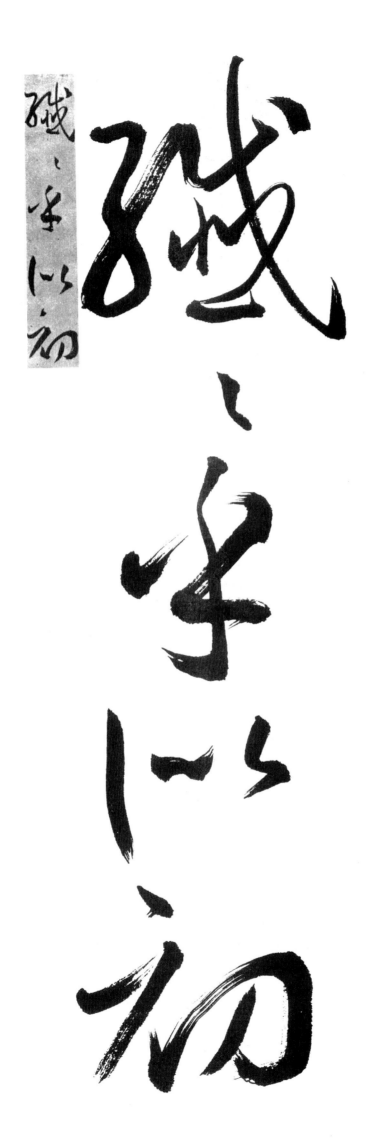

纖纖乎似初月之出天 或은 纖纖한 모양이 新月이 밤하늘에 뜬 것과 같고

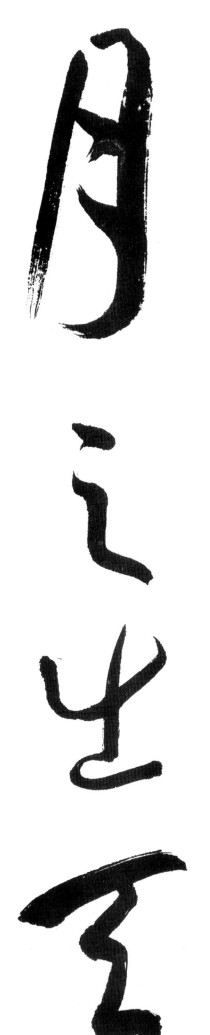
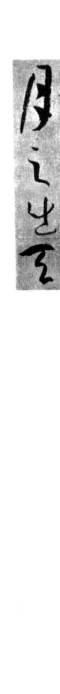

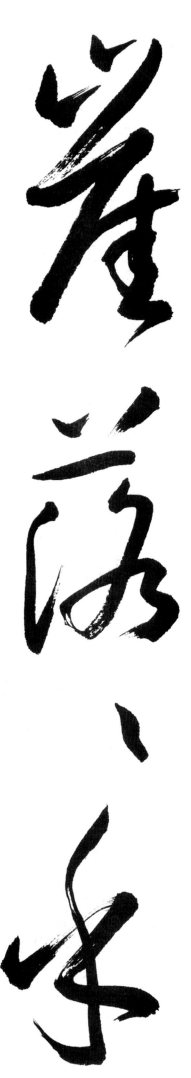

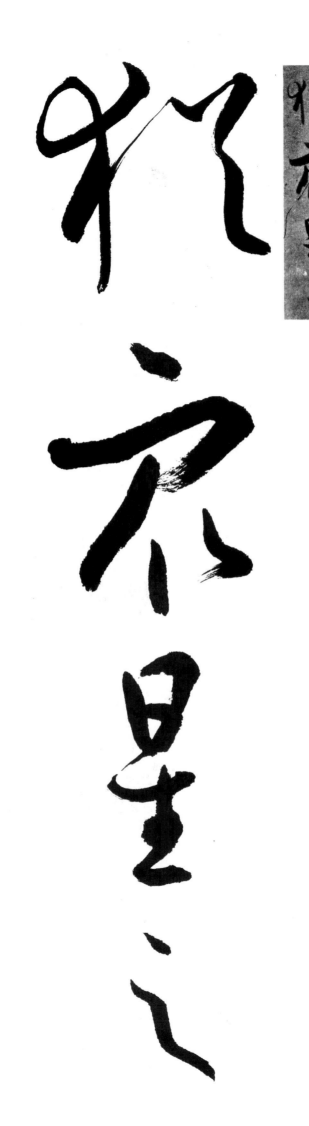

崖落落乎猶衆星之
落落하여 衆星이 河漢에 列함과 같아서

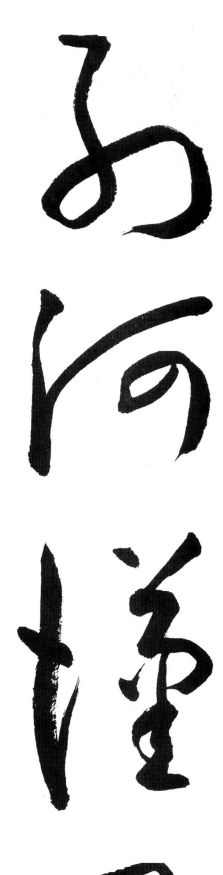

列河漢同自然之妙有 千變萬化하여 自然의 妙를 極하고 있다。

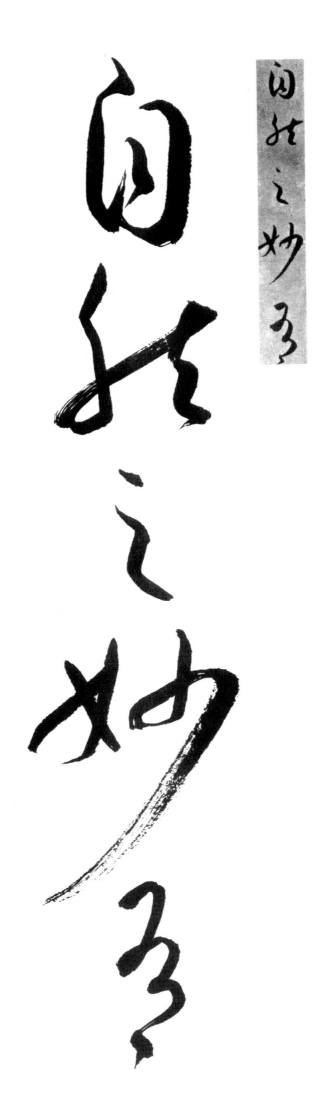

兆力筆之孫

非
力
運
之
能
成
信
可
謂

이와 같은 至妙한 書의 境地는 單純히 손끝의 재간이라든가 人工的인 技巧따위로서는 到達할 수가 없는 것으로

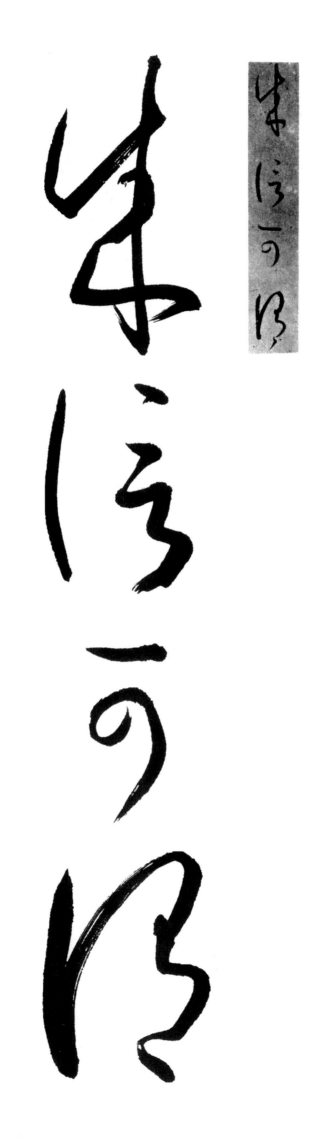

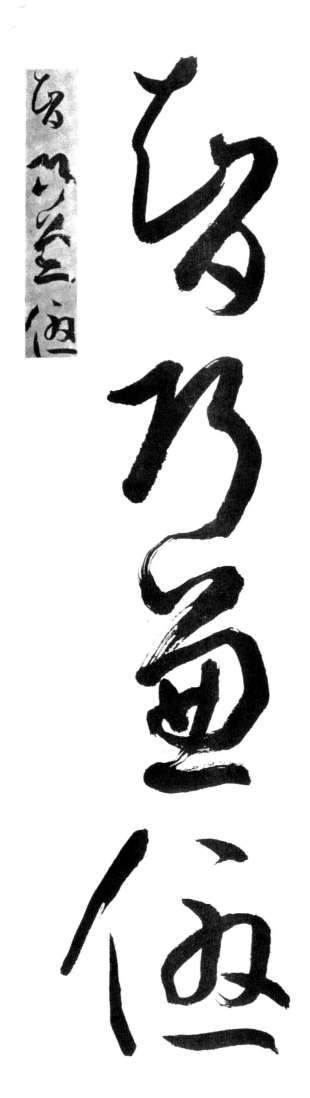

智慧와 技巧가 다 같이 優秀하고 마음과 팔이 다 같이 사무쳐서

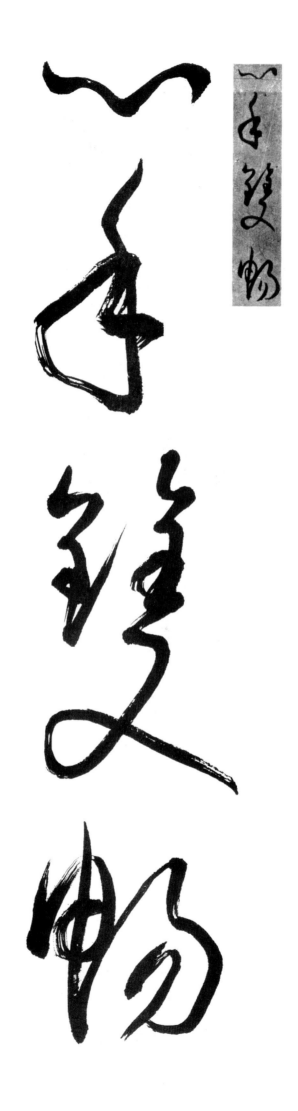

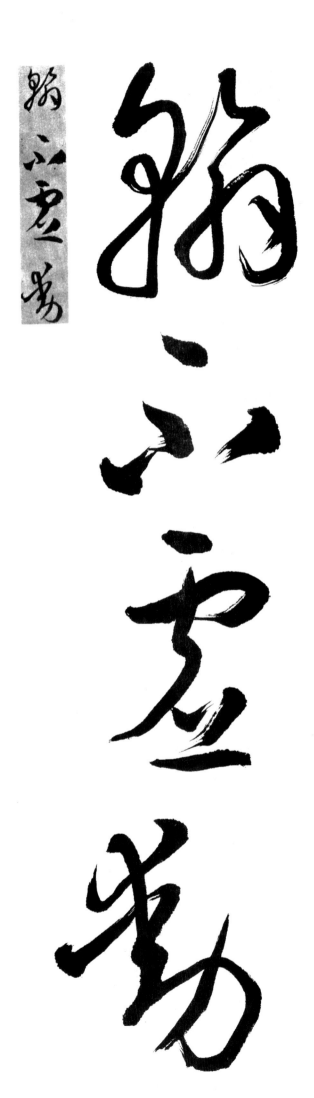

104

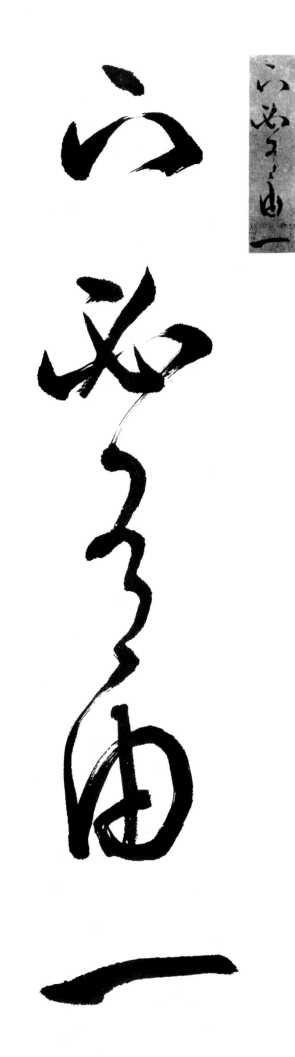

翰不虛動下必有由

下筆이나 運筆에 반드시 一定한 法則에 따라 一點一畫도 함부로 하여서는 안 된다는

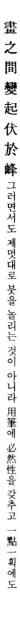

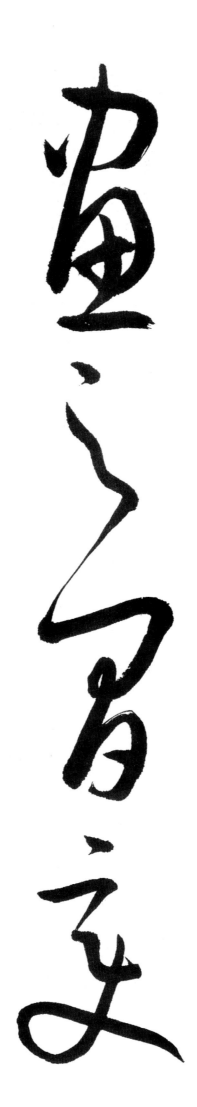

玩伏枕笔

玩伏枕笔

杪一點之內

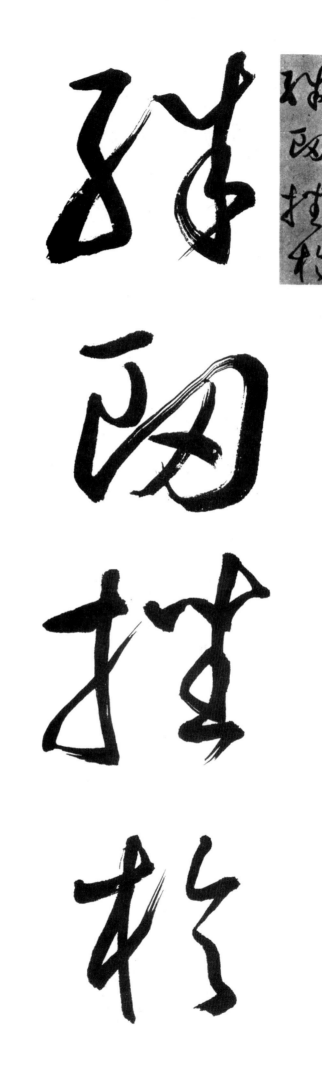

杪 一點之內 殊 衄 挫 於 筆鋒의 변화(抑揚·緩急·頓坐 등)를 줄 수 있는 사람에게 비로소 可能한 것이다.

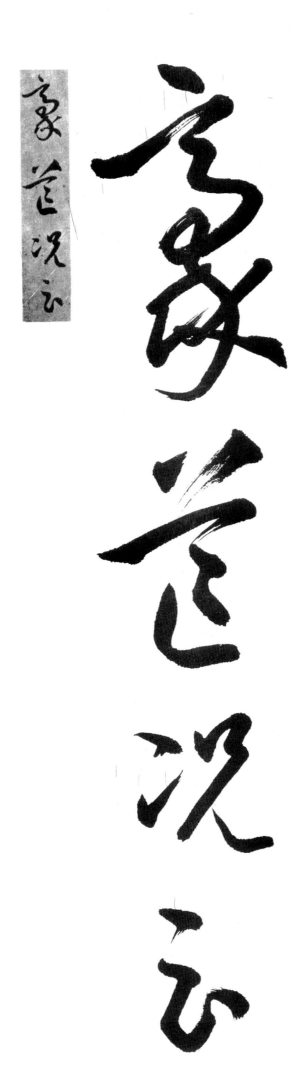

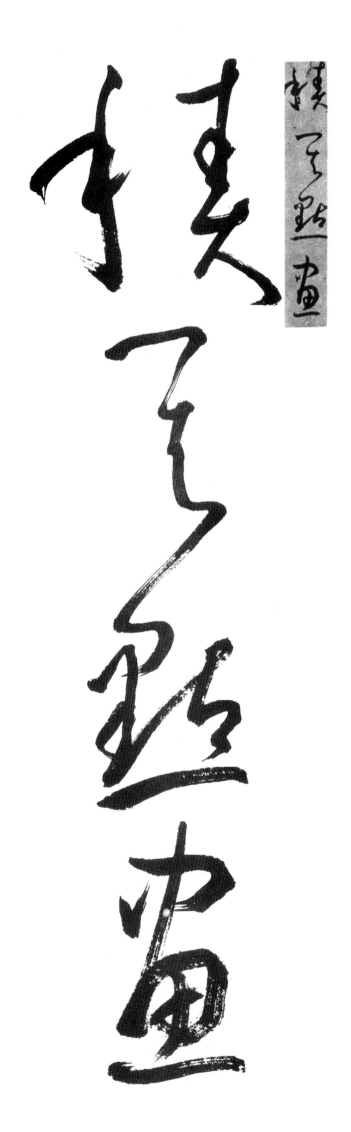

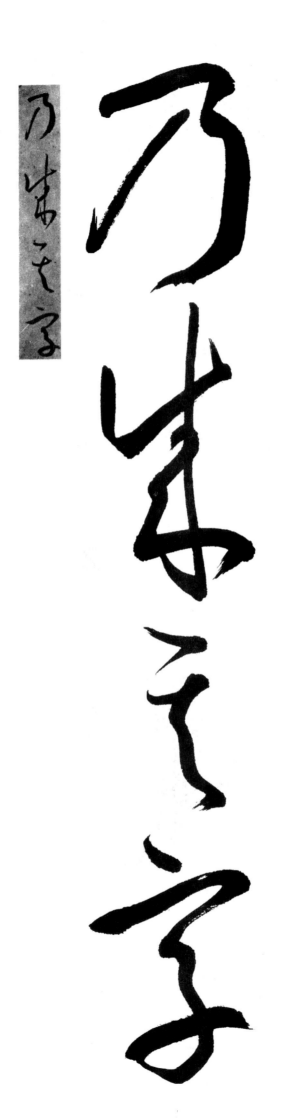

乃嘗之子

글씨가 되는 것으로 생각하고, 일찌기 古人의 훌륭한

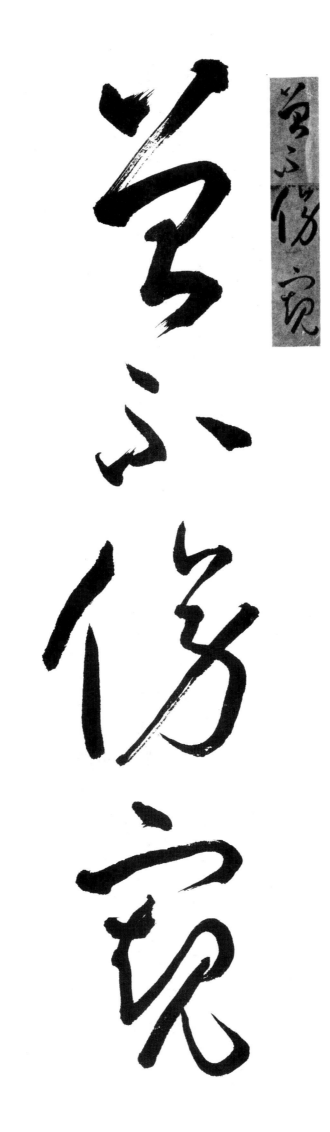

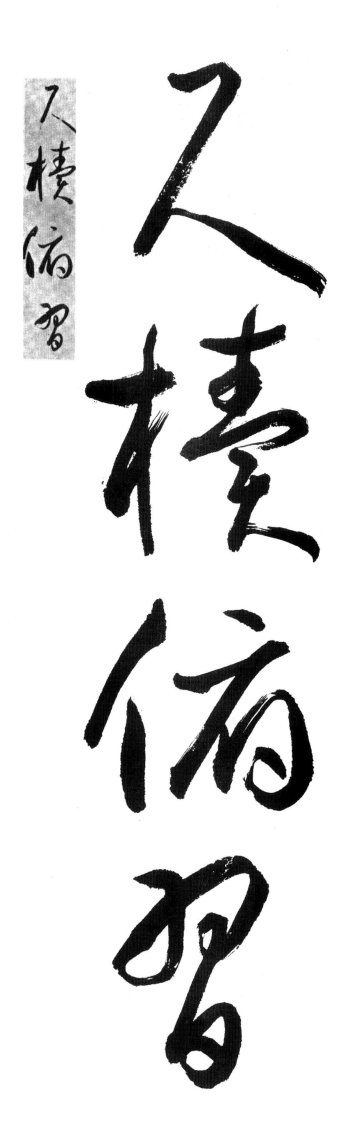

すゐ陰引斑

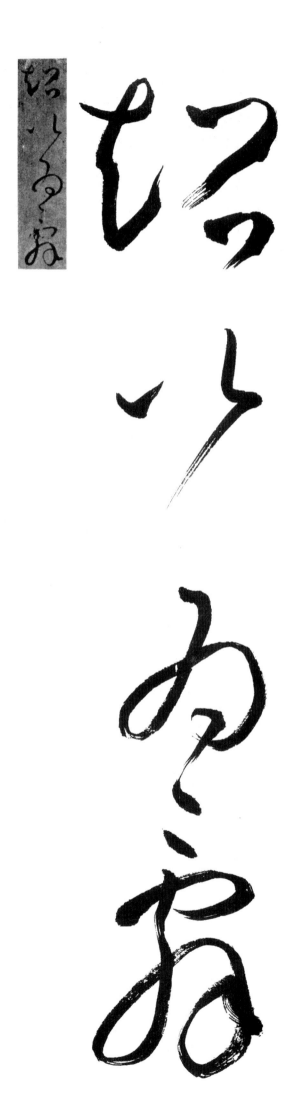

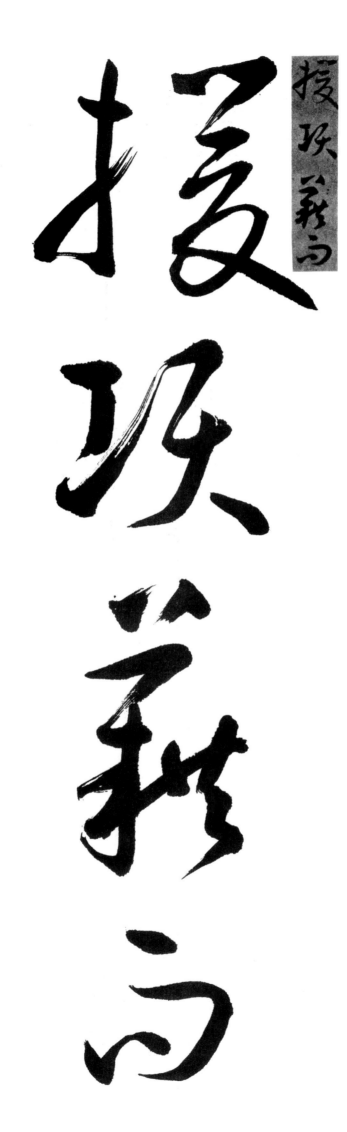

超以爲辭援項籍而

班超나 項籍의 故事를 방자하면서

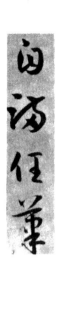

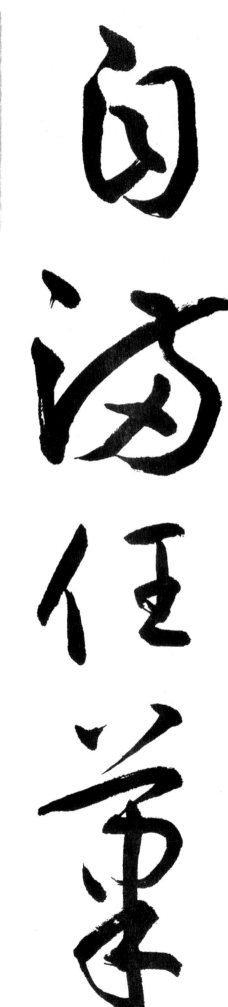

自
滿
任
筆
爲
體
聚
墨

惡筆에 滿足하고 붓에 맡겨 마음대로 써 내

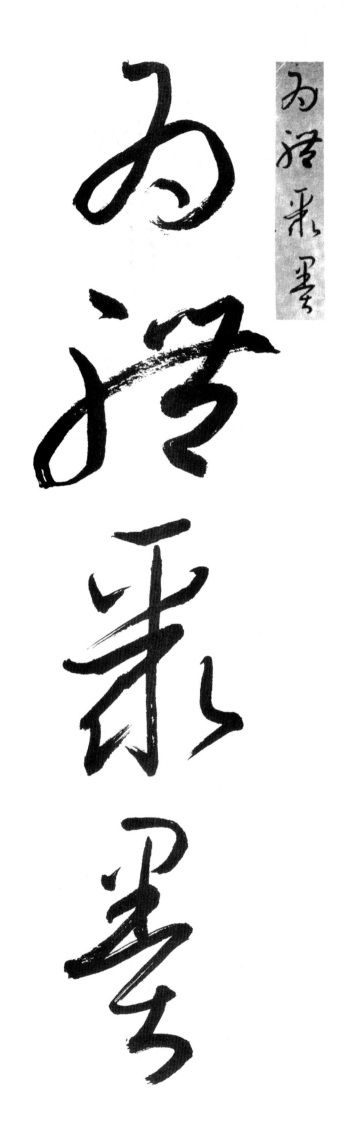

為游乘墨

生形似名

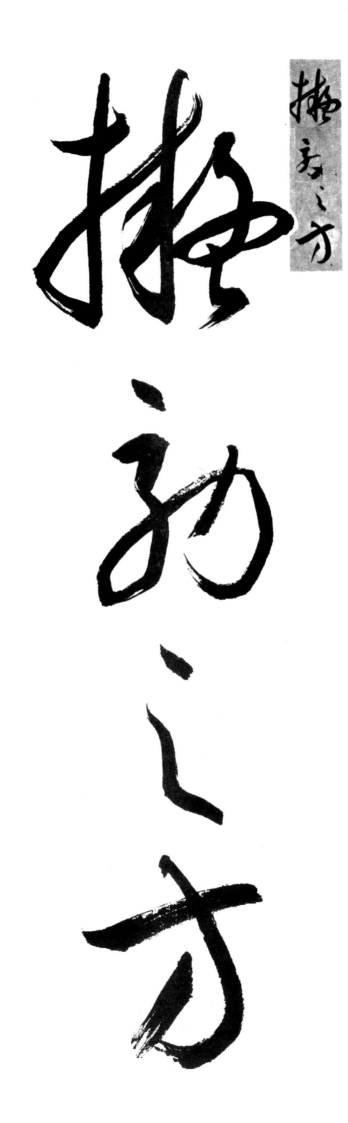

成形心昏擬效之方

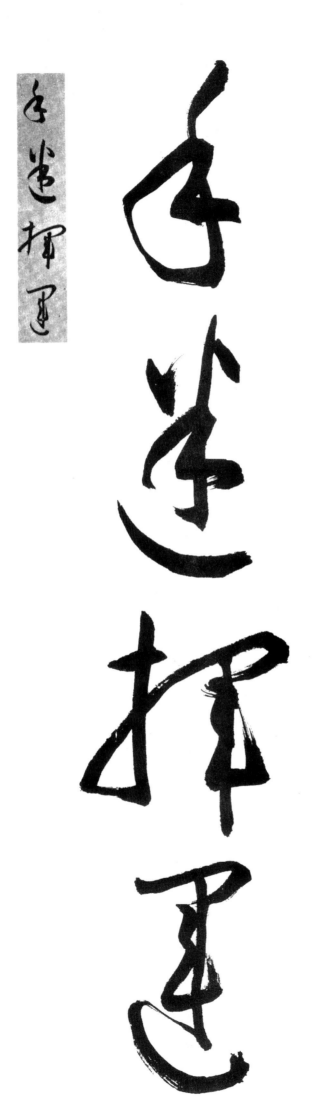

手迷揮運之理求其

習字에 關한 理解도 없고 또 運筆의 方法도 모르면서

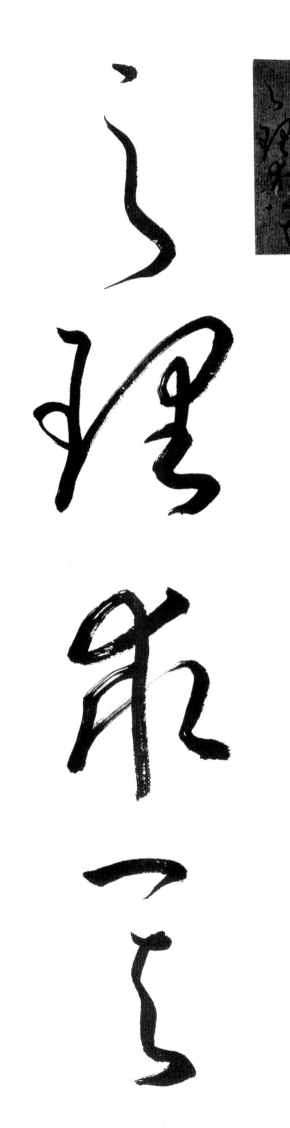

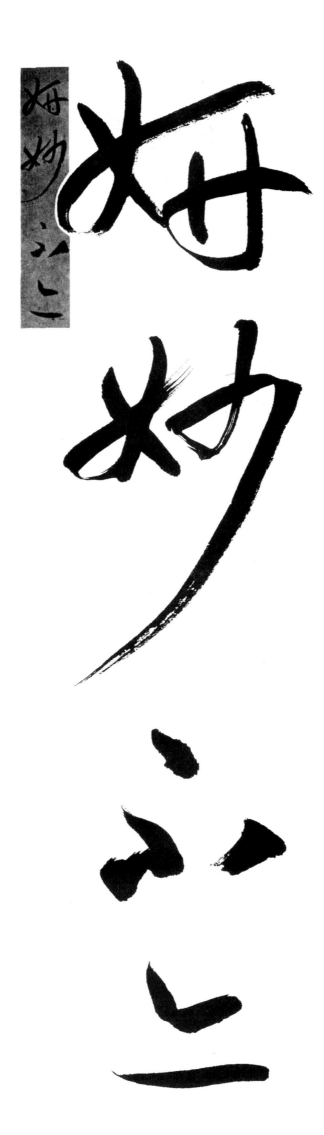

妙不二

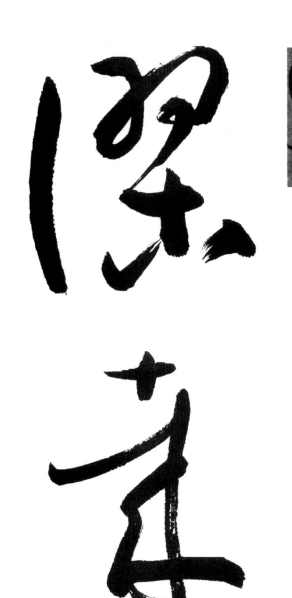

妍妙不亦謬哉

至妙한 境地를 求하려는 것은 잘못된 태도이다.

이하 一三五자 생략

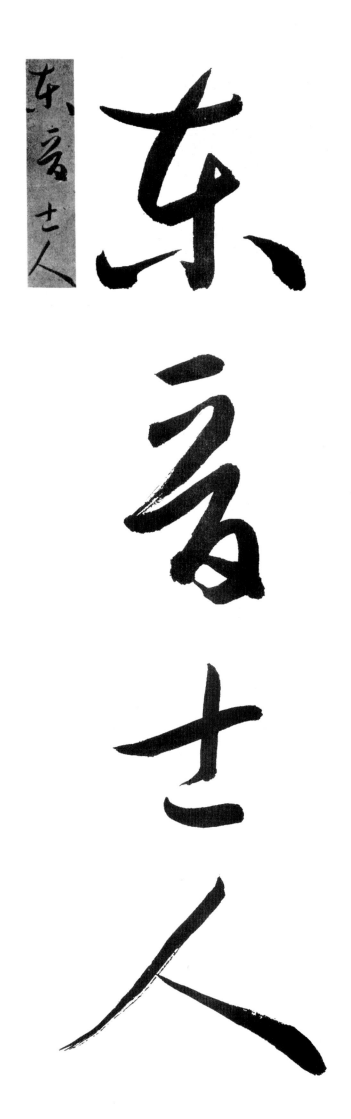

東晉士人互相陶淬 東晉의 人士들은 서로 薰染陶淬하여서 書道를 研究하였으니

126

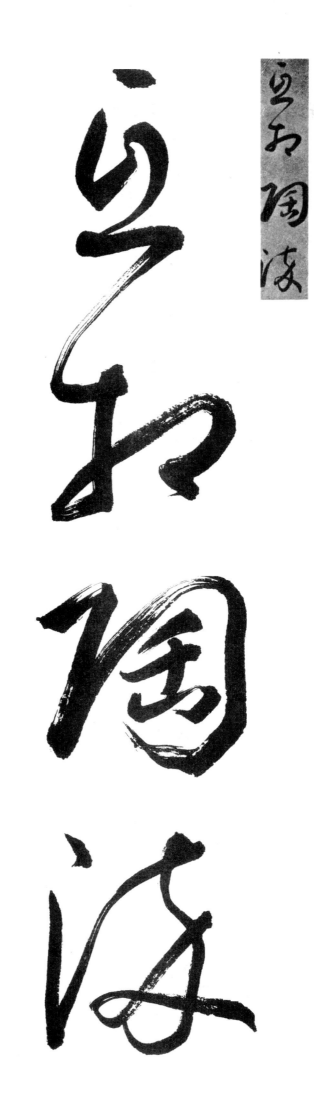

真お陶波

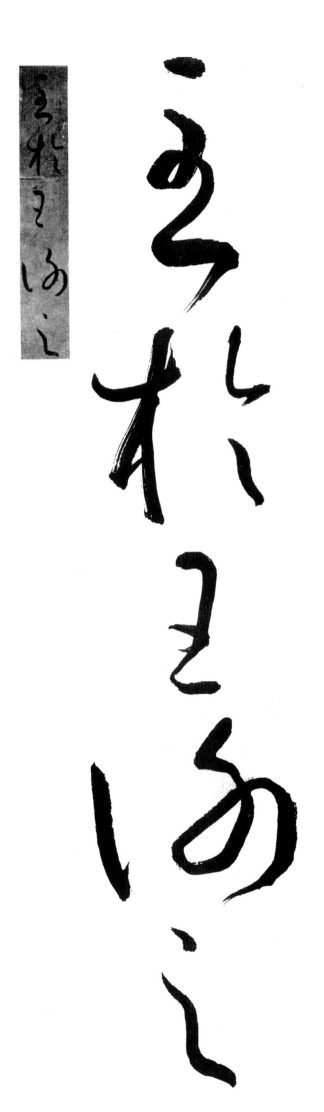

至
於
王
謝
之
族
郗
庾
之

그 中에서도
王氏、
謝氏、郗氏、庾氏의 諸族은

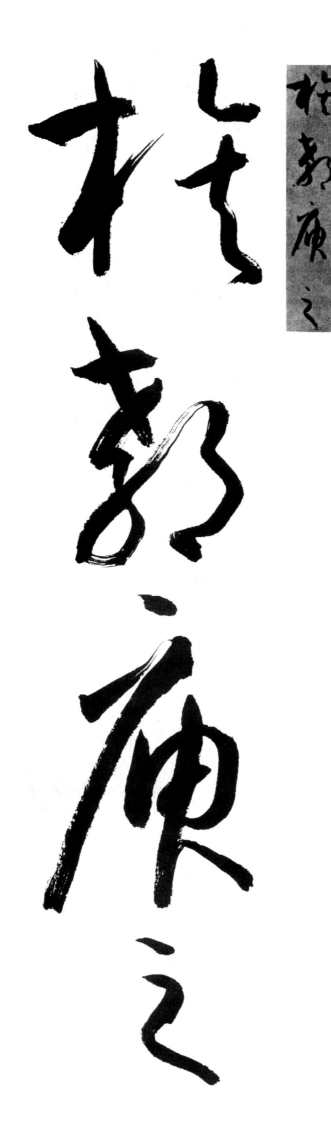

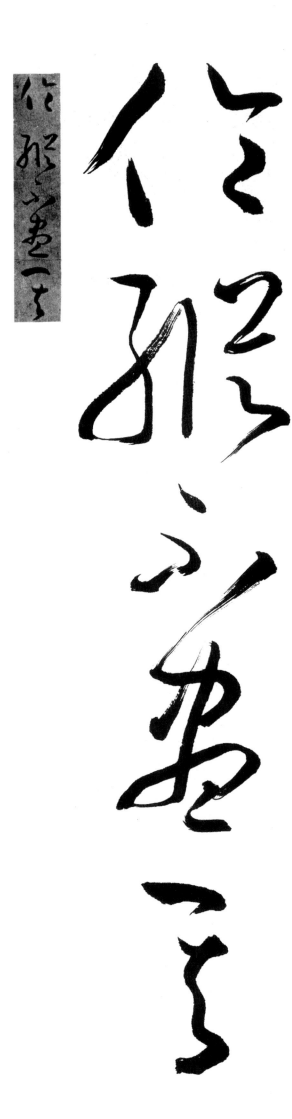

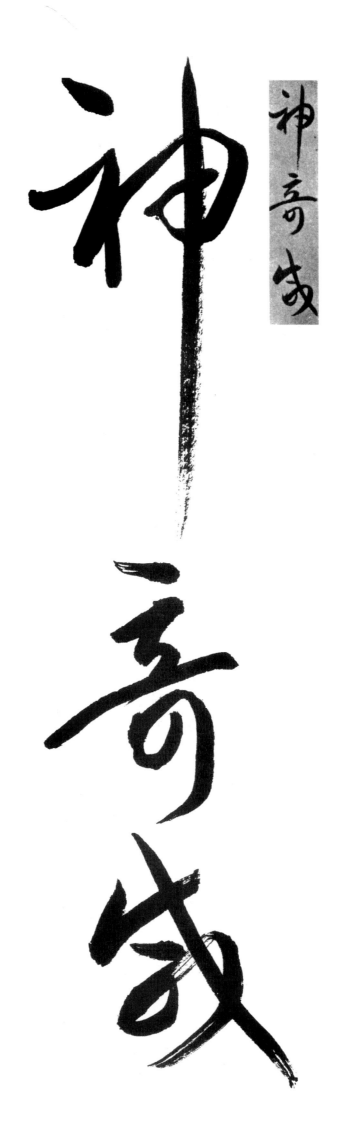

神奇

これつて風味

これつて風味

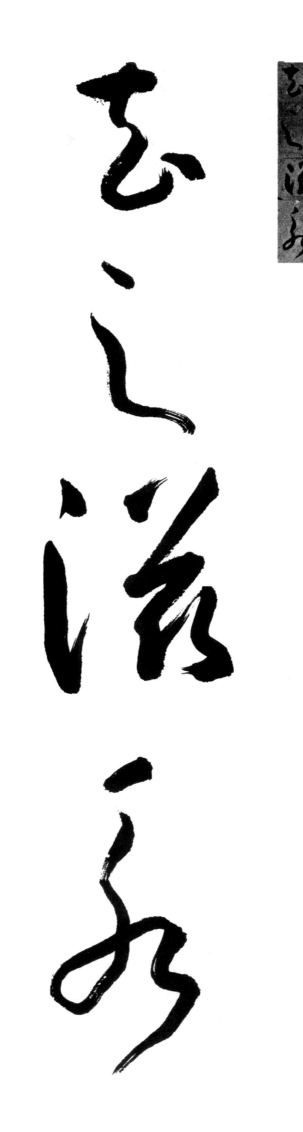

亦挹其風味去之滋永

모두 그 風味를 알아서 어느 程度 書에 對한 理解가 있었으나 그 後에 時代가 벌어짐에 따라

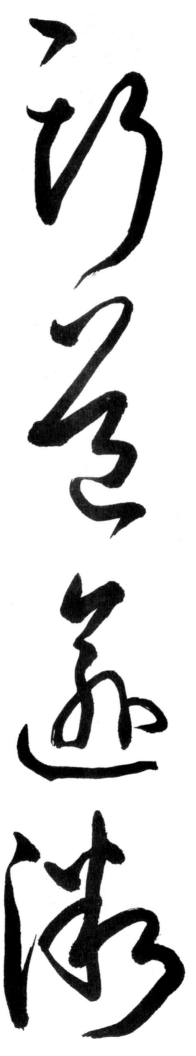

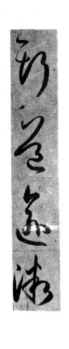

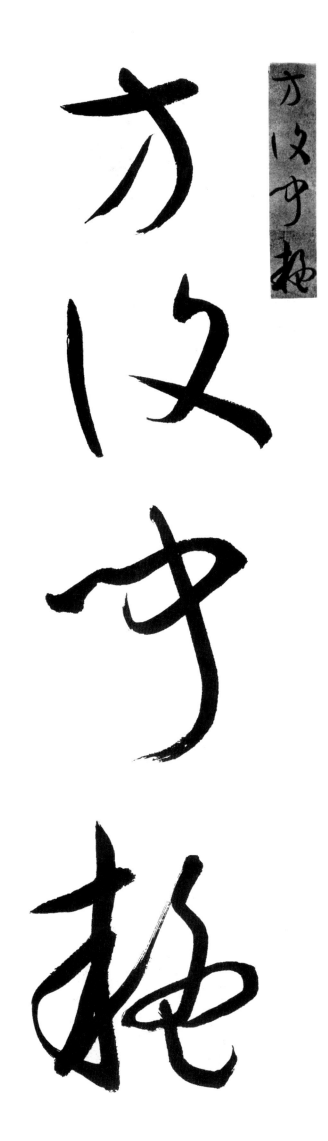

方攻守拖

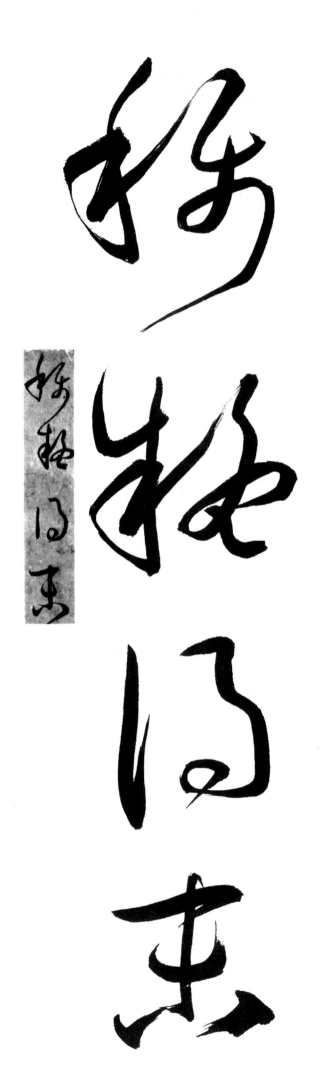

稱疑得末行末古今 末技만이 行하여지고 書道의 根本에 關하여는 古今이

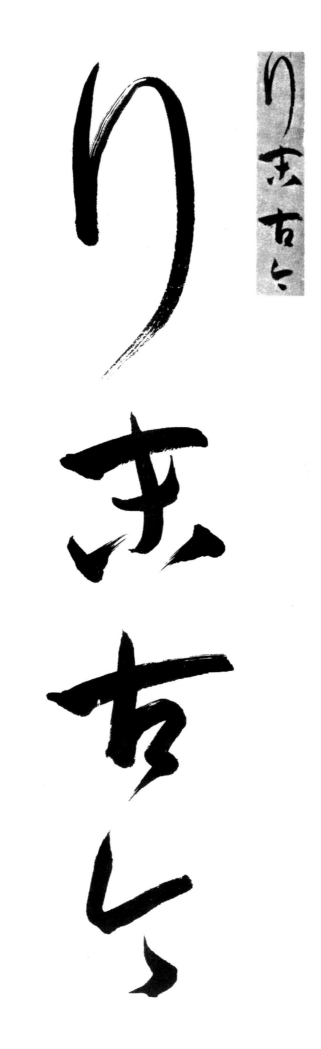

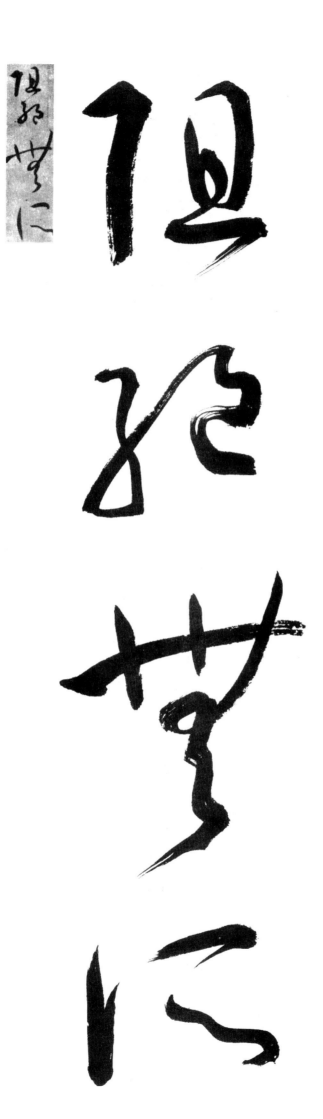

138

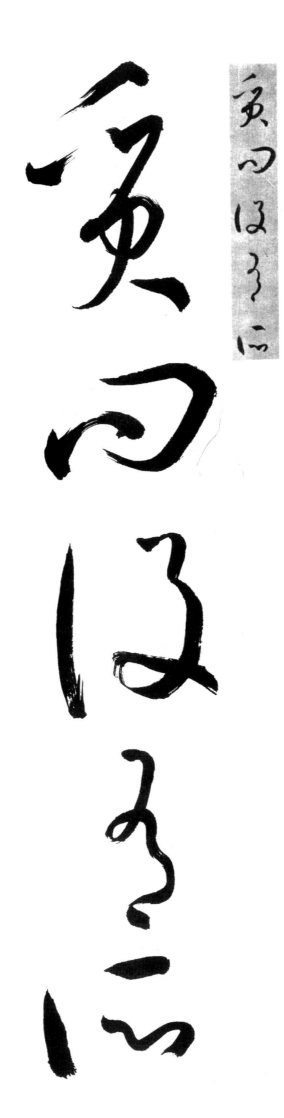

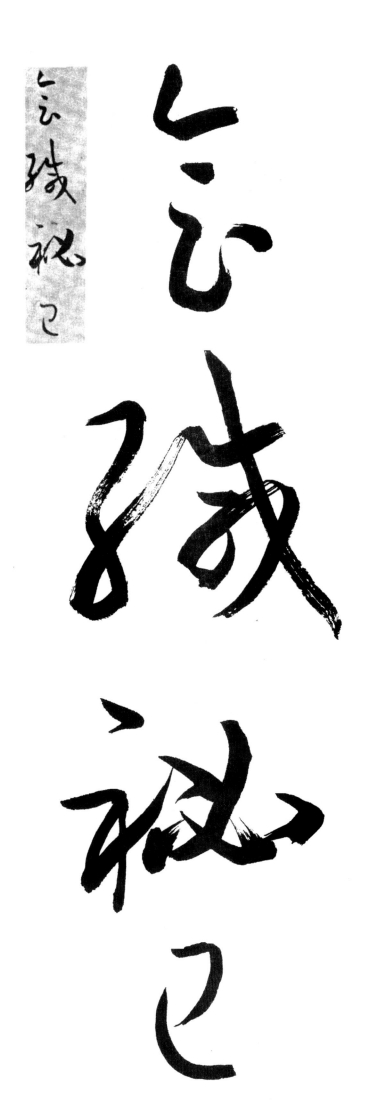

會綉秘已深遂令學
감추고서　他人에게　말하지　않으니

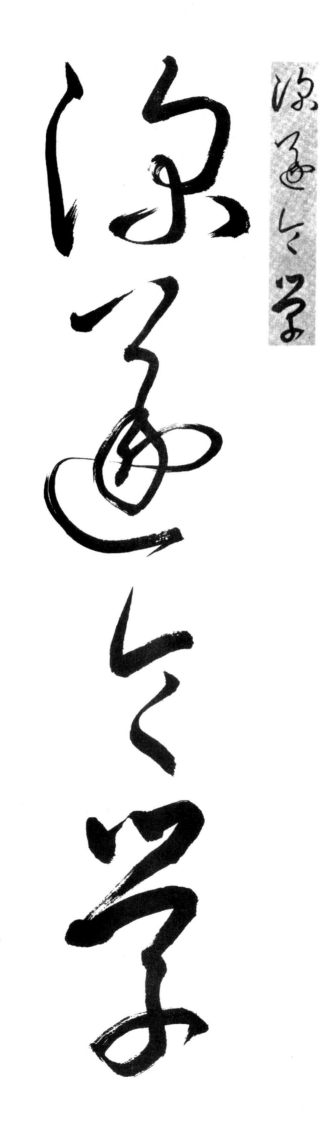

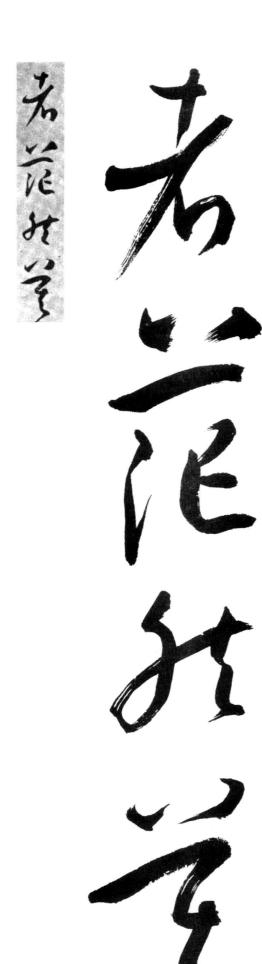

者茫然莫知領要 徒

學書者로 하여금 茫然하여 그 要領을 알 수가 없게 하였다.

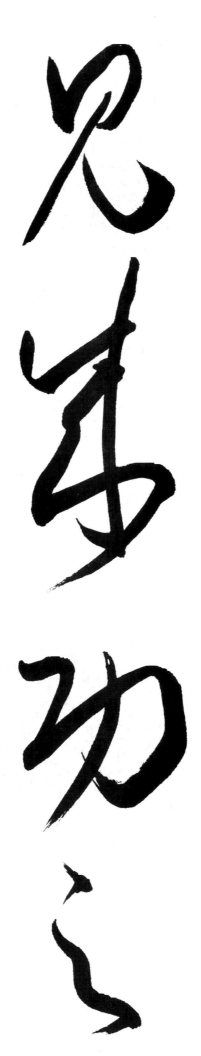

兄弟功之

見成功之美不悟所

即 巧妙한 作品을 보아도 어떻게하여 이를 이룩하였는가를

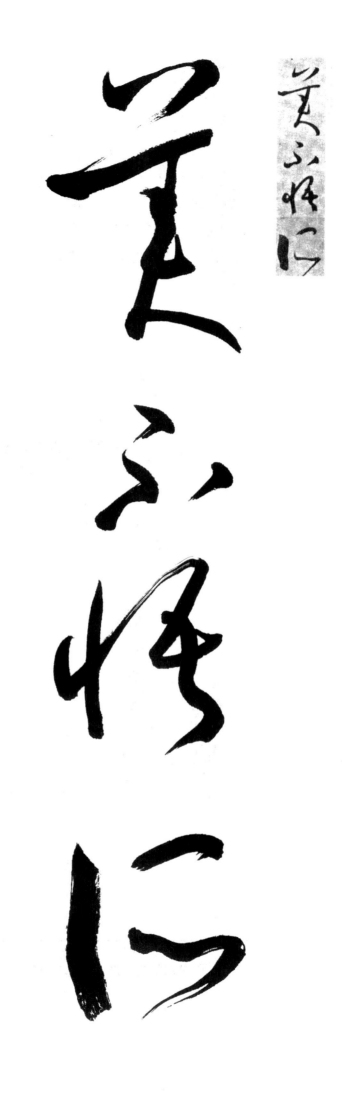

致之由　깨달아 알 수가 없게 되었다。

◀ 著者 프로필 ▶

- 慶南咸陽에서 出生
- 號 : 月汀・솔되・法古室・五友齋・壽松軒
- 初・中・高校 서예敎科書著作(1949~現)
- 月刊「書藝」發行・編輯人兼主幹(創刊~38號 終刊)
- 個人展 7回 ('74, '77, '80, '84, '88, '94, 2000年 各 서울)
- 公募展 審査 : 大韓民國 美術大展, 東亞美術祭 等
- 著書 : 臨書敎室시리즈 20冊, 창작동화집, 文集 等
- 招待展 出品 : 國立現代美術館, 藝術의殿堂
　　　　　　　　 서울市立美術館, 國際展 等
- 書室 : 서울・鐘路區 樂園洞280-4 建國빌딩 406호
- 所屬書藝團體 : 韓國蘭亭筆會長
　　〈著者 連絡處 TEL : 734-7310〉

臨書敎室시리즈 ⑥

書譜 (本文 Ⅰ)

印刷日　二〇二一年 四月 一〇日
發行日　二〇二一年 四月 一五日

著者　鄭 周 相

發行處　梨花文化出版社

登錄番號　第三〇〇-二〇一五-九二一호
住所　서울特別市 鍾路區 仁寺洞路 一二(三層)
電話　〇二・七三二・七〇九一~三
FAX　〇二・七二五・五一五三
홈페이지　www.makebook.net

定價 一〇,〇〇〇원

梨花文化出版社

서울시 종로구 내자동 167-2 인왕빌딩

☎ : 738-9881~2